二维设计基础·平面构成

设计学院设计基础教材
Design Elementary Textbook by Design College
Two-Dimensional Design Fundaments-Plane Constitution

江滨 高崑 编著

中国建筑工业出版社

图书在版编目(CIP)数据

二维设计基础·平面构成/江滨，高嵬编著.—北京：
中国建筑工业出版社，2007
（设计学院设计基础教材）
ISBN 978-7-112-08924-6

Ⅰ.二... Ⅱ.①江...②高... Ⅲ.①二维—艺术—
设计—高等学校—教材②平面构成—高等学校—教材
Ⅳ.J06

中国版本图书馆CIP数据核字（2006）第146956号

责任编辑：陈小力　李东禧
责任设计：崔兰萍
责任校对：关　健

设计学院设计基础教材
二维设计基础·平面构成
江滨　高嵬　编著
　　　＊
中国建筑工业出版社出版(北京西郊百万庄)
新华书店总店科技发行所发行经销
北京广厦京港图文有限公司设计制作
北京方嘉彩色印刷有限责任公司印刷
　　　＊
开本：880×1230毫米　1/16　印张：6¾　字数：212千字
2007年6月第一版　2007年6月第一次印刷
印数：1—3000册　定价：38.00元
ISBN 978-7-112-08924-6
　　　（15588）

版权所有　翻印必究
如有印装质量问题，可寄本社退换
(邮政编码　100037)
本社网址：http://www.cabp.com.cn
网上书店：http://www.china-building.com.cn

设计学院设计基础教材编委会

编委会主任　鲁晓波（清华大学美术学院副院长、博士生导师）
　　　　　　　张惠珍（中国建筑工业出版社副总编、编审）
编委会副主任　郝大鹏（四川美术学院副院长、硕士生导师）
　　　　　　　黄丽雅（华南师范大学副校长、硕士生导师）
执行主编　　江　滨（中国美术学院建筑学院博士研究生、副教授）

编委会名单　林乐成（清华大学美术学院工艺系教授、硕士生导师）
（以下排名不分先后）
　　　　　　　洪兴宇（清华大学美术学院工艺系主任、副教授、硕士生导师）
　　　　　　　苏　滨（清华大学美术学院博士后）
　　　　　　　孟　彤（北京大学深圳研究生院博士后）
　　　　　　　赵　伟（中央美术学院人文学院博士）
　　　　　　　郑巨欣（中国美术学院设计学院博士、教授、硕士生导师）
　　　　　　　葛鸿雁（中国美术学院副教授、硕士生导师）
　　　　　　　周　刚（中国美术学院设计学院副教授、硕士生导师）
　　　　　　　陈永仪（中国美术学院设计学院博士）
　　　　　　　艾红华（中国美术学院造型艺术学院博士研究生、副教授）
　　　　　　　王剑武（中国美术学院硕士、讲师）
　　　　　　　盛天晔（中国美术学院博士、副教授）
　　　　　　　黄斌斌（中国美术学院设计学院博士研究生）
　　　　　　　孙科峰（中国美术学院建筑学院博士研究生）
　　　　　　　陈冀峻（中国美术学院建筑学院博士研究生）
　　　　　　　刘明明（四川美术学院设计系教授、硕士生导师）
　　　　　　　王嘉陵（四川美术学院设计系教授、硕士生导师）
　　　　　　　邵　宏（广州美术学院研究生处处长、博士后、教授、硕士生导师）
　　　　　　　田　春（武汉大学博士后、广州美术学院讲师）
　　　　　　　吴卫光（广州美术学院博士、教授、硕士生导师）
　　　　　　　汤　麟（湖北美术学院教授、硕士生导师）
　　　　　　　张　娜（湖北美术学院硕士、讲师）
　　　　　　　王昕宁（天津美术学院设计学院视觉传达系讲师）
　　　　　　　李智瑛（天津美术学院设计学院硕士、讲师）
　　　　　　　郑筱莹（鲁迅美术学院硕士）
　　　　　　　韩　巍（南京艺术学院设计学院环境艺术设计系主任、教授、硕士生导师）
　　　　　　　孙守迁（浙江大学现代工业设计研究所教授、博士生导师）
　　　　　　　柴春雷（浙江大学现代工业设计研究所博士后）
　　　　　　　苏　焕（浙江大学现代工业设计研究所博士研究生）
　　　　　　　朱宇恒（浙江大学建筑学院博士）
　　　　　　　王　荔（同济大学传播与艺术设计学院院长、博士、教授、硕士生导师）
　　　　　　　李　琪（上海大学美术学院硕士）
　　　　　　　谢　森（广西艺术学院教务处长、教授、硕士生导师）
　　　　　　　柒万里（广西艺术学院设计学院院长、教授、硕士生导师）
　　　　　　　黄文宪（广西艺术学院设计学院副院长、教授、硕士生导师）

陆红阳（广西艺术学院设计学院教授、硕士生导师）
韦自力（广西艺术学院设计学院副教授）
李　娟（广西艺术学院设计学院硕士、讲师）
陈　川（广西艺术学院设计学院硕士）
乔光明（江南大学设计学院讲师）
陆柳兰（江南大学设计学院硕士、讲师）
张　森（北京服装学院视觉传达系教授、硕士生导师）
汪燕翎（四川大学艺术学院讲师、硕士）
林钰源（华南师范大学美术学院院长、教授、硕士生导师）
方少华（华南师范大学美术学院副院长、教授、硕士生导师）
程新浩（华南师范大学美术学院副院长、教授、硕士生导师）
胡光华（华南师范大学美术学院博士、教授、硕士生导师）
毛健雄（华南师范大学美术学院副教授、硕士生导师）
罗　广（华南师范大学美术学院副教授）
汤重熹（广州大学设计学院院长、教授）
李　娟（浙江工业大学之江学院艺术系主任、副教授）
刘　懿（浙江工业大学硕士）
王　颖（浙江理工大学博士）
何　征（浙江林业学院艺术设计学院教授）
王轩远（浙江工商学院艺术设计系博士研究生）
苑英丽（浙江财经学院硕士）
周晓鸥（杭州师范大学美术学院院长、副教授、硕士生导师）
李建设（河南大学艺术学院教授、硕士生导师）
倪　峰（河南大学艺术学院副教授）
谭黎明（重庆工商大学设计艺术学院副教授、硕士生导师）
刘沛沛（西南大学美术学院油画系主任、副教授、硕士生导师）
张　星（云南大学国际现代设计学院副教授）
裴继刚（佛山科技学院文学与艺术分院副院长、硕士、副教授）
范劲松（佛山科技学院艺术设计系主任、博士、教授）
金旭明（桂林工学院设计系硕士、副教授）
罗克中（广西师范大学美术系教授）
吴　坚（福建师范大学美术学院讲师、硕士）
马志飞（福建师范大学博士研究生）
张建中（中国美术学院设计学院硕士）
张铣锋（中国美术学院设计学院硕士）
高　嵬（中国美术学院设计学院硕士）
於　梅（中央民族大学博士研究生）
周宗亚（中国艺术研究院博士研究生）
林恒立（江南大学硕士研究生）

序

设计学院设计专业大部分没有确定固定教材，因为即使开设专业科目相同，不同院校追求教学特色，其专业课教学在内容、方法上也各有不同。但是，设计基础课程的开设和要求却大致相同，内容上也大同小异。这是我们策划、编撰这套"设计学院设计基础教材"的基本依据。

据相关统计，目前国内设有设计类专业的院校达700多所，仅广东一省就有40多所。除了9所独立美术学院之外，新增设计类专业的多在综合院校，有些院校还缺乏相应师资，应对社会人才需求的扩招，使提高教学质量的任务更为繁重。因此，高质量的教材建设十分关键，设计类基础教学在评估的推动下也逐渐规范化，在选订教材时强调高质量、正规出版社出版的教材，这是我们这套教材编写的目的。

目前市场上这类设计基础书籍较为杂乱，尚未形成体系，内容大都是"三大构成"加图案。面对快速发展的设计教育，尚缺少系统性的、高层次的设计基础教材。我们编写的这套14本面向设计学院的设计基础教材的模型是在中国美术学院设计学院基础部教学框架的基础上，结合国内主要院校的基础教学体系整合而来。本套教材这种宽口径的设计思路，相信对于国内设计院校从事设计基础教学的教师和在校学生具有广泛适用性和参考价值。其中《色彩基础》、《素描基础》、《设计速写基础》、《设计结构素描》、《图案基础》等5本书对美术及设计类高考生也有参考价值。

西方设计史和设计导论（概论）也是设计学院基础部必开设的理论课，故在此一并配套列出，以增加该套教材的系统性。也就是说，这套教材包括了设计学院基础部的从设计实践到设计理论的全部课程。据我们调研，如此较为全面、系统的设计基础教材，在市场上还属少见。

本套教材在内容上以延续经典、面向未来为主导思想，既介绍经过多年沉淀的、已规范化的经典教学内容，同时也注重创新，纳入新的科研成果和试验性、探索性内容，并配有新颖的图片，以体现教材的时代感。设计基础部分的选图以国内各大美术学院设计学院基础部为主，结合其他院校师生的优秀作品，增加了教学案例的示范意义。

本套教材的主要作者来自于清华大学美术学院、中央美术学院、中国美术学院、浙江大学、四川美术学院、广州美术学院等国内知名院校，这些作者既有丰富的教学经验，又都有专著出版经验，有些人还曾留学海外，并多次出国进行学术交流。作者们广阔的学术视野、各具特色的教学风格，都体现在这套教材的编写中。

鲁晓波

目　录

序　　　　　　　　　　　　　　　　　　　　　　　　　　　　　　　　　鲁晓波

构成概述 ………………………………………………………………………… 1

第 1 章　平面构成 ……………………………………………………………… 2

 1.1　平面构成的概念 ………………………………………………………… 2

 1.2　平面构成的特点 ………………………………………………………… 2

 1.3　平面构成的分类 ………………………………………………………… 2

第 2 章　构成的形态要素 ……………………………………………………… 3

 2.1　形态要素之一 ——点 …………………………………………………… 3

 2.2　形态要素之二 ——线 …………………………………………………… 17

 2.3　形态要素之三 ——面 …………………………………………………… 21

第 3 章　平面构成的基本形 …………………………………………………… 25

 3.1　基本形 …………………………………………………………………… 25

 3.2　形象形态的组合关系 …………………………………………………… 25

 3.3　形象的正与负 …………………………………………………………… 25

 3.4　形象的群化 ……………………………………………………………… 25

第4章 平面构成的骨骼关系 ... 27

4.1 骨骼的概念 ... 27
4.2 骨骼的作用 ... 31

第5章 平面构成的基本形式 ... 39

5.1 重复构成 ... 39
5.2 近似构成形式 ... 39
5.3 渐变构成形式 ... 39
5.4 发射构成形式 ... 39
5.5 特异构成形式 ... 40
5.6 密集构成 ... 40
5.7 对称与平衡构成 ... 41
5.8 对比构成 ... 41
5.9 空间构成形式 ... 42
5.10 肌理构成 ... 42
5.11 分割构成形式 ... 47

作品实例 ... 84

构成概述

1. 构成的来源

构成设计作为现代设计的理念、形式基础，产生于20世纪初。其三个重要的源头一般认为是俄国十月革命后的构成主义运动、荷兰的风格派运动和以德国的包豪斯设计学院为中心的设计运动。

俄国十月革命后的构成主义设计，是俄国十月革命胜利前后在俄国一小批先进的知识分子当中产生的前卫艺术与设计运动。但是由于当时政治因素的干扰，构成主义运动没有产生世界性的影响。一批构成主义、前卫艺术的探索者离开俄国前往西方，将俄国的构成主义传入西方，对艺术和设计新形式的发展起到了促进作用。

荷兰的"风格派"是荷兰的一些画家、设计师、建筑师在1918~1928年之间组织起来的一个松散集体。发起人和组织者是《风格》杂志的编辑杜斯伯格，这本杂志也是维系这个集体的中心。"风格派"的设计特点是高度理性，它的思想和形式都源于蒙特里安的绘画探索。

1919年，德国创建"包豪斯"学院，建筑设计家格罗皮乌斯院长提出了"艺术与技术的新统一"的教育口号，并在"包豪斯"学院最早设立了以"构成"为基础的课程。包豪斯为了加强现代设计理论基础及介绍综合性的美学思想，于1925年开始编辑出版了"包豪斯"丛书，传播包豪斯的现代设计教育思想以及新的设计教育计划和方法。从那时以来，包豪斯的现代设计教育思想一直影响着世界的设计发展，它因此被誉为现代设计的摇篮。

相对于俄国的构成主义和荷兰的"风格派"，德国包豪斯无疑是影响最大的一个。虽然它是在前两者的基础上发展起来的，但它在现代设计的各个领域——从建筑设计、工业产品造型设计、平面设计、染织设计到家具设计，从理论到实践，乃至教学，全面地对现代设计的发展作出了贡献。包豪斯使现代设计思想传遍全世界并使之成"正果"，它不只是遗存在历史之中，它犹如不死的火凤凰。纵观当今世界各国的设计创作和设计教学，我们仍可以时时见到其闪烁着的光芒。正如1953年包豪斯第三任校长密斯·凡·德罗在芝加哥为格罗皮乌斯举行的宴会上所说的："包豪斯并不是一所具有明确规划的学校，包豪斯极大的影响力遍及世界每一所进步学校。要做到这一点，不能靠组织，不能靠宣传，只有思想才能传播得如此遥远。"

构成主义讲求的是形态间的组合关系，即设计师主观地考察事物间的构筑规律，再按自己的理解直观抽象地表现客观世界各形态的组合关系。在具体设计中，它强调功能与形式的统一，而不是在设计对象的外部施加装饰。这一理论使得艺术设计脱离了传统的纯粹艺术与传统装饰方法。

2. 学习构成的目的

通过学习构成，培养和提高造型能力，训练对形式规律的掌握与运用，更重要的是建立新的思维方式和造型观念，达到丰富艺术想像力和启发创造力之目的。设计构成的学习能让设计者在未来的设计中有独特的构思，有对形态的合理组合以及感受美的能力。学生经过构成课程的练习后，在观念和审美意识上，应能够从旧有的模式中逐渐地解放出来，从而养成具有创新价值的创造力。设计构成的学习属于设计基础训练的范围，它是今后设计创作的一个准备阶段，它能将未来的设计创作变成一种自然而深入的创作，而非一种盲目的状态。它能培养设计者从不同的角度出发，找到一个适合的点或定位来进行设计创作，做到有的放矢，并且还能培养一种对事物敏锐的观察力。

设计构成理论是人们在长期艺术创造中对造型规律的认识与总结，对现代设计影响深远。随着社会经济水平的不断提高，人们对于设计尤其是商业领域的环境艺术设计、建筑、工业产品设计、平面设计、装饰艺术设计等有了更高的要求，设计的构成元素在这些设计中占据了极高的比例，甚至完全控制着整个设计的创意思想和形式。因此，学好构成的意义也就显而易见了。

第1章 平面构成

1.1 平面构成的概念

平面构成的完整定义是：将既有的形态，包括具象形态和抽象形态，在二维的平面内，依照美的形式法则和一定的秩序进行分解、组合，从而创造出全新的形态及理想的组合方式、组合秩序。

1.2 平面构成的特点

平面构成不是表现具体的物象，但它反映了自然界运动变化的规律性。其特点有二：

第一，它以知觉为基础。它把自然界中存在的复杂过程，用最简单的点、线、面进行分解、组合、变化，反映出客观现实所具有的运动规律。

第二，它是一种理性活动，是自觉而有意识的再创造过程。平面构成运用了数学逻辑、视觉反应、视觉效果，对形象进行重新设计并突出它的运动规律，表现出具有超越时空的图形效果。

1.3 平面构成的分类

任何形态都可以依据构成原理进行构成，平面构成主要可以分为自然形态的构成和抽象形态的构成两大类。

1.3.1 自然形态的构成

以自然形象为基础的构成形式就是自然形态的构成。该构成法保持原有形象的基本特征，对形象整体或局部进行分割、组合、排列，构成一个新图形。

1.3.2 抽象形态的构成

以几何形象为基础的构成形式就是抽象形态的构成。该构成法以点、线、面等构成元素，按照一定的构成规律进行几何形态的多种排列组合。抽象形态的构成是平面构成中最基本的内容之一。规律性的组合如重复、近似、渐变等，具有节奏感、运动感、进深感以及整齐划一的视觉效果。非规律性的组合如对比、集结、肌理、变异等，其视觉效果具有张力和运动感，组合比较自由。

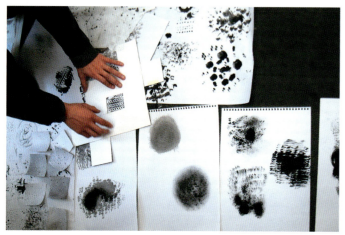

教学场景

教学场景

第2章 构成的形态要素

在长期的实践和认识过程中,人们发现构成视觉形象的基本形态要素是点、线、面。

2.1 形态要素之一——点

2.1.1 点的概念

几何学中指没有长、宽、厚,只有位置的几何图形为"点"。在平面构成中,点的概念是相对的,它在对比中存在。例如,地球是巨大的,但它在宇宙中就成为一个点。相对而言,越小的形体越能给人以点的感觉。

课堂练习1:关于点的联想

作业要求:从宏观的角度,发挥联想,记录关于点的图像,例如:脸上的雀斑、苹果上的蛀虫洞……在规定时间内完成的数量越多越好,同时也要注意图像质量。这个练习可以采用分组合作比赛进行。

作业数量:A4纸一页

建议课时:1课时　(图2-1-1～图2-1-5)

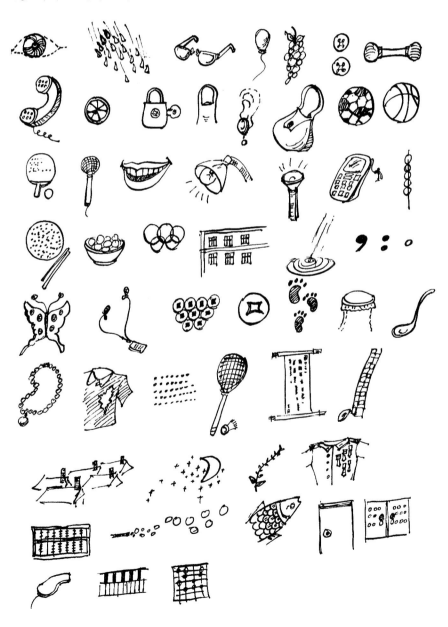

图2-1-1

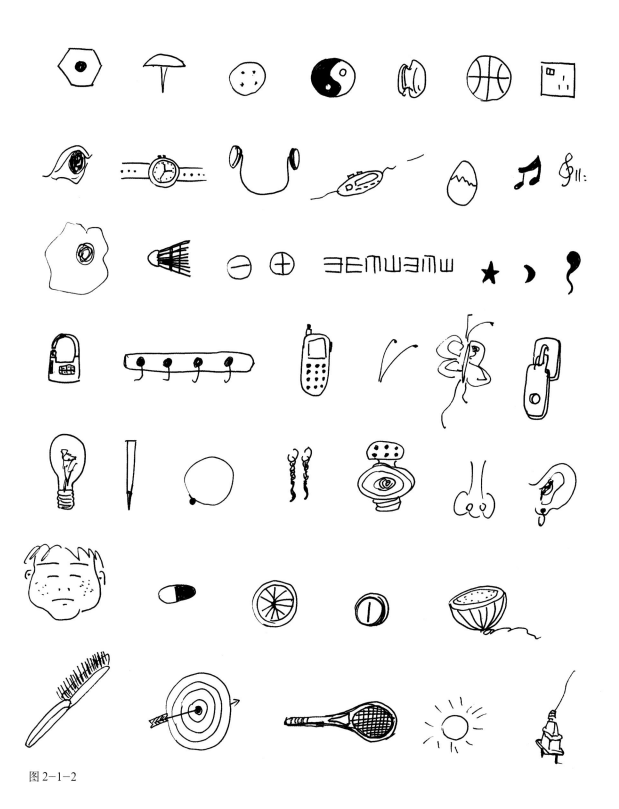

图 2-1-2

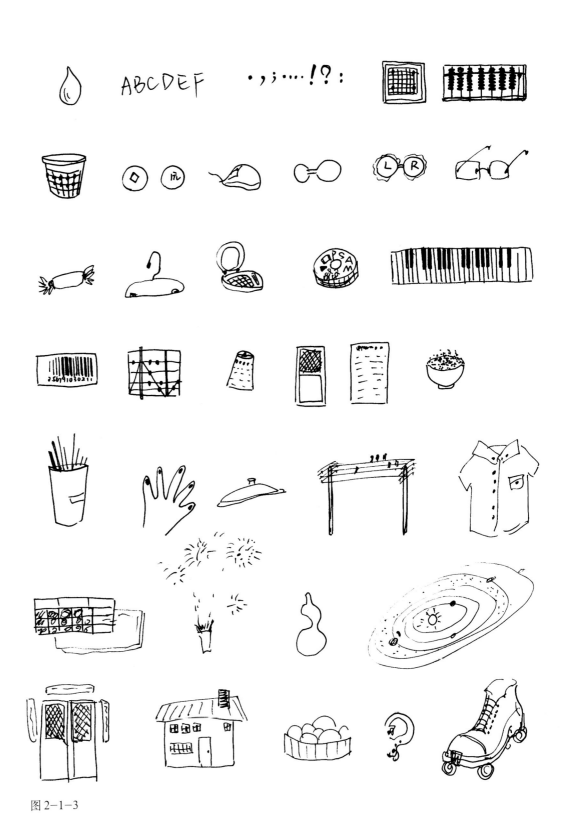

图 2-1-3

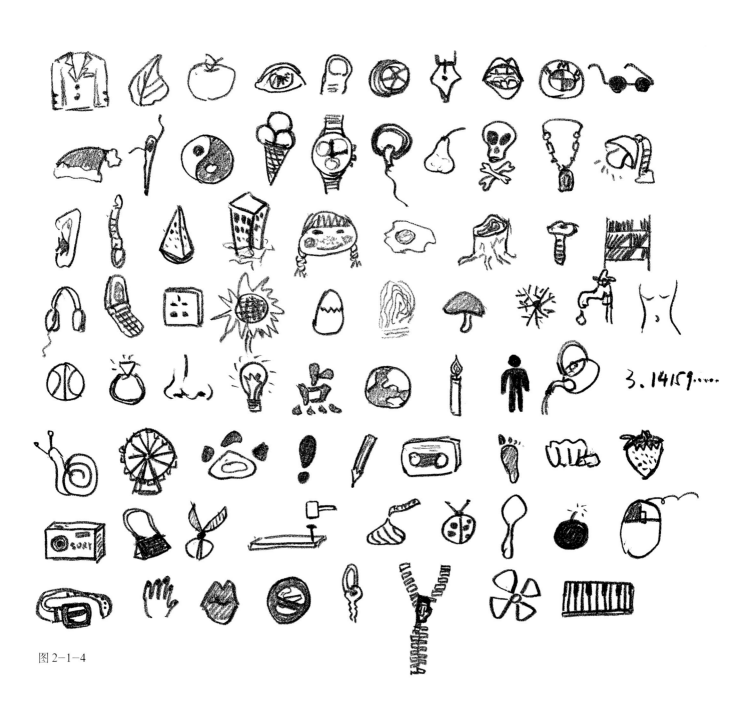

图 2-1-4

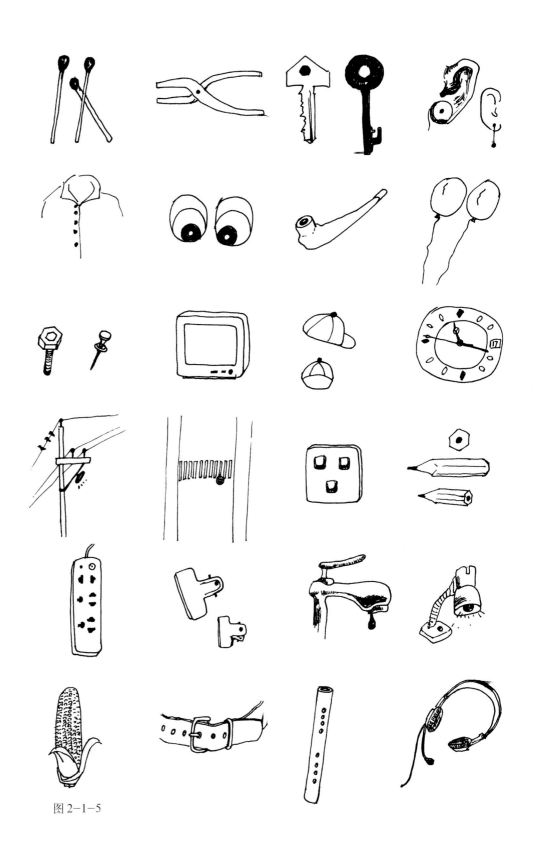

图 2-1-5

2.1.2 点的形态

构成中的点不同于几何学中的点,自然界中的任何形态,只要缩小到一定程度,都能够产生不同形态的点。

课堂练习2:点的工具轨迹

作业要求:使用现成工具表现点的形态。可以是同种工具表现不同点的形态;也可以是用不同的工具,表现同一种点的形态……

作业数量:6张80mm×80mm

建议课时:4课时 (图2-2-1~图2-2-7)

作业提示:这里的现成工具指商店可以购买的绘画工具,如铅笔、毛笔、水性笔、油性笔等等。尝试把每种工具的特性研究透彻,发挥到极致。

图2-2-1

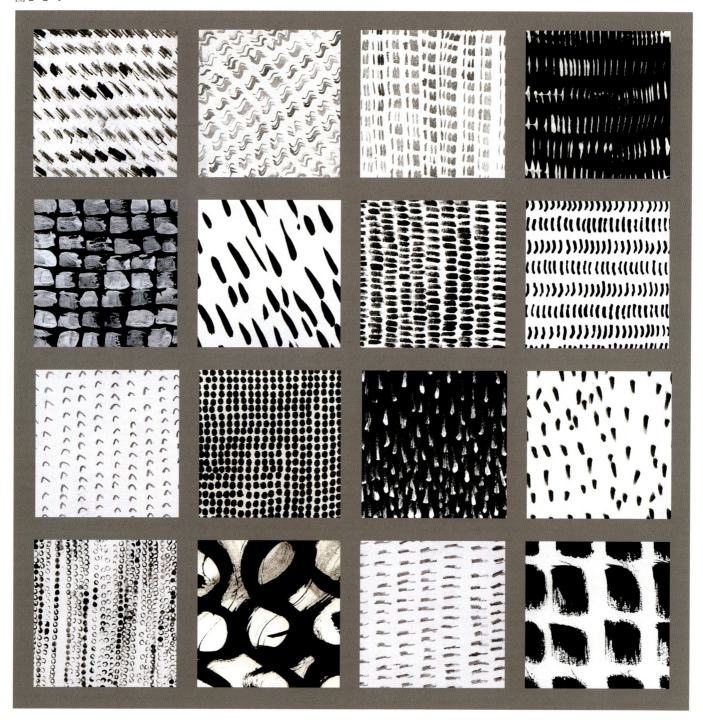

图 2-2-2

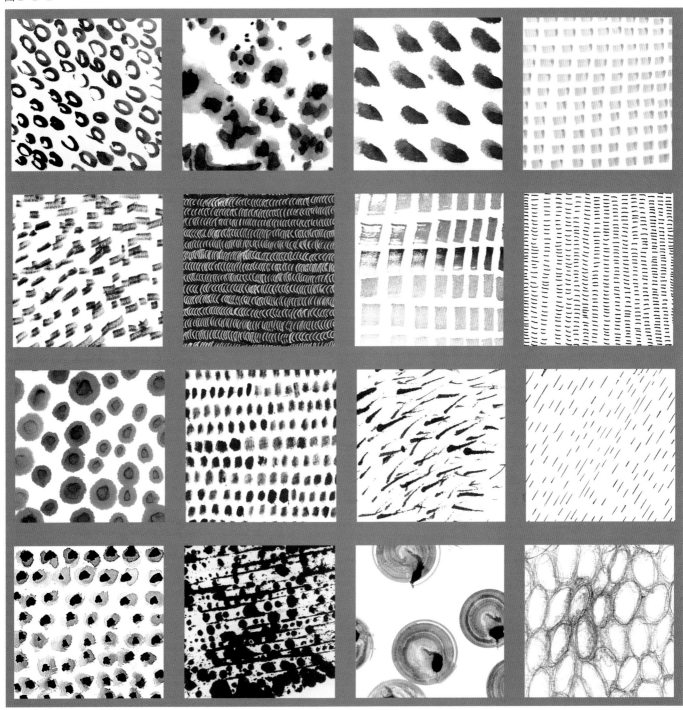

第 2 章 构成的形态要素

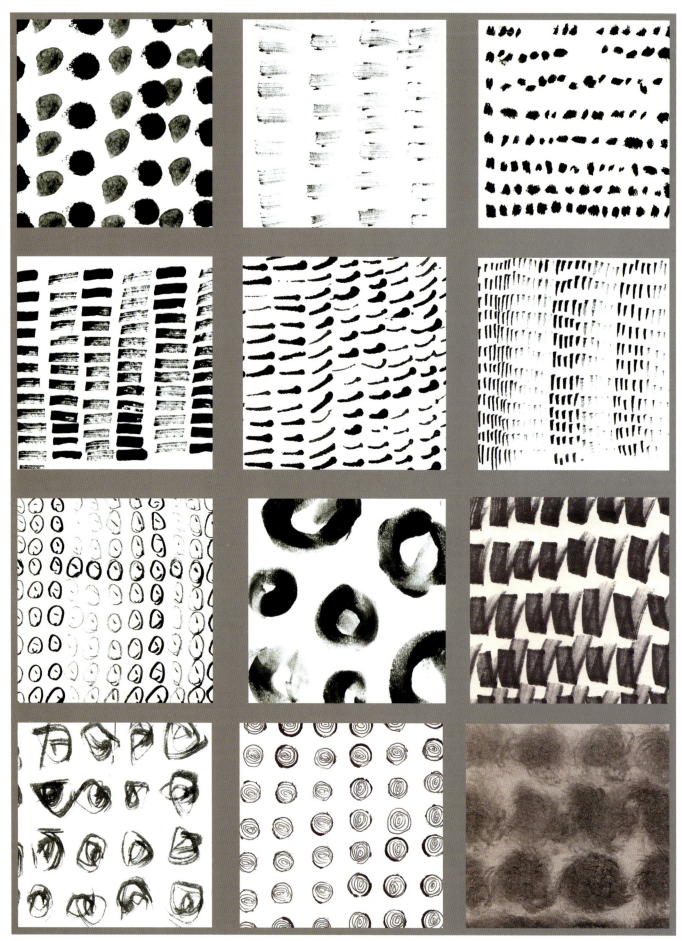

图 2-2-3

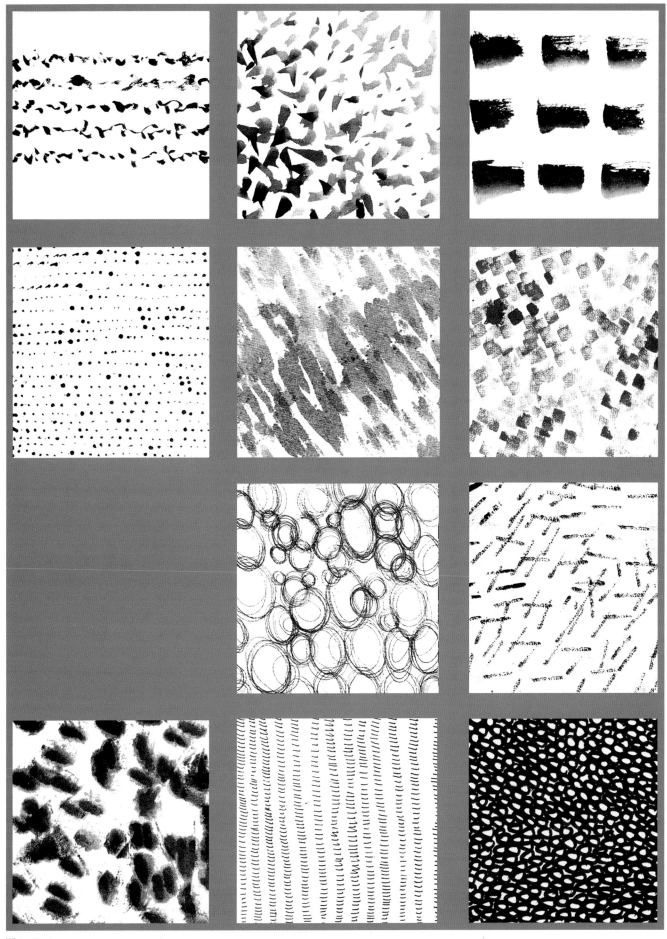

图 2-2-4

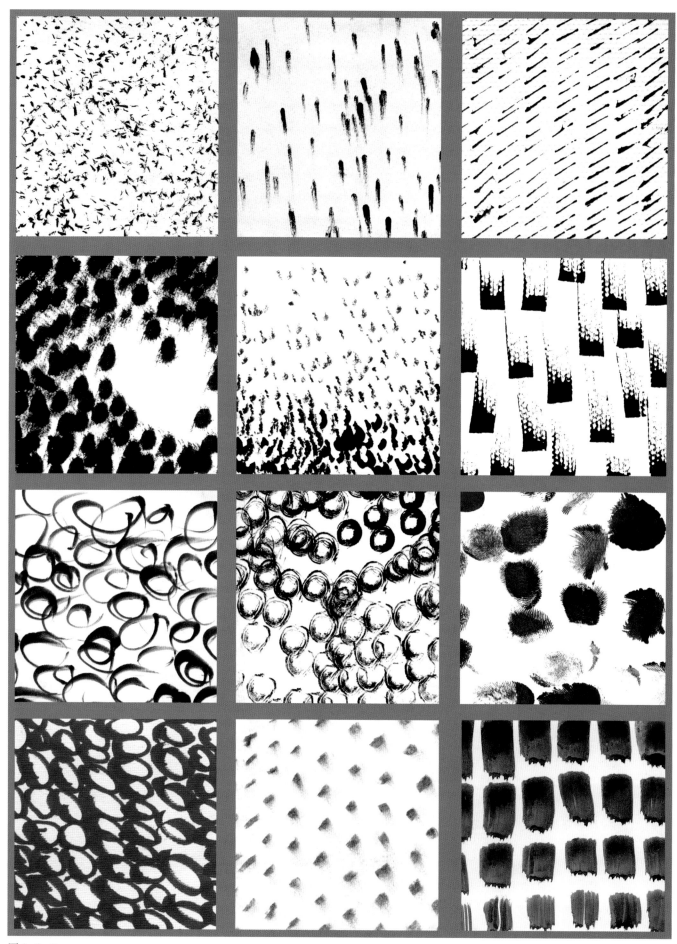

图 2-2-5

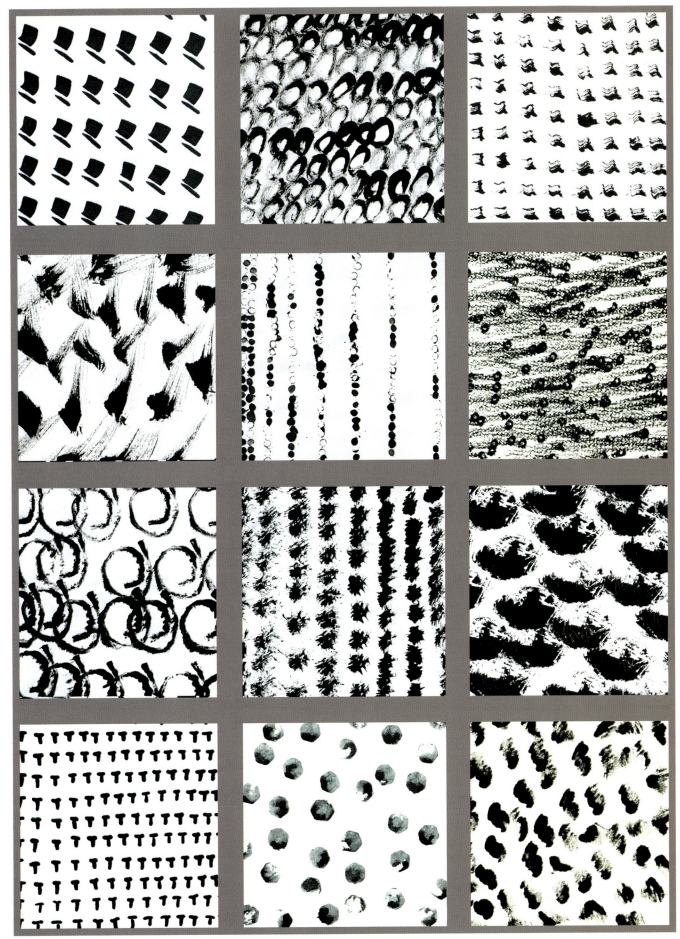

图 2-2-6

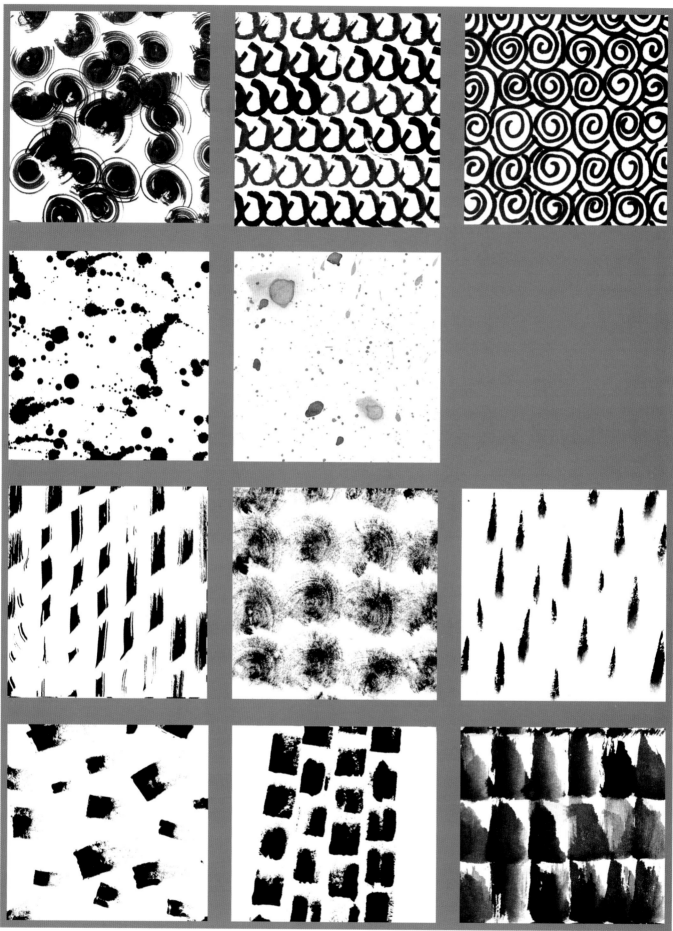

图 2-2-7

课堂练习3：点的工具轨迹

作业要求：使用自己创造的工具来表现点的形态。

作业数量：6张 80mm × 80mm

建议课时：4课时　　（图2-3-1～图2-3-7）

作业提示：这步练习注重开发学生的想像力，寻找多样的工具，如鞋底、筷子、烟嘴、图钉……都可以用来创造"点"。随着工具的多样，点的形态也会更加丰富多样。

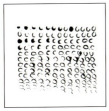
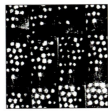
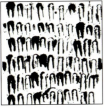
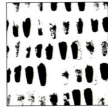

图2-3-1

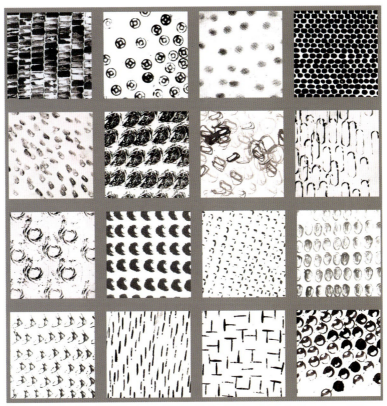

图2-3-2

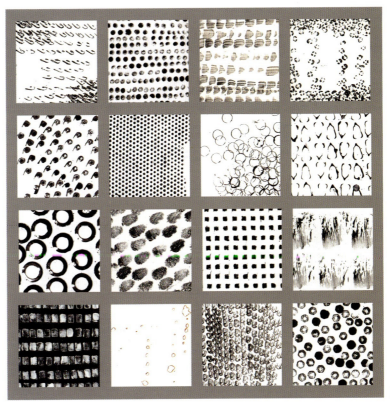

图2-3-3

第2章　构成的形态要素 15

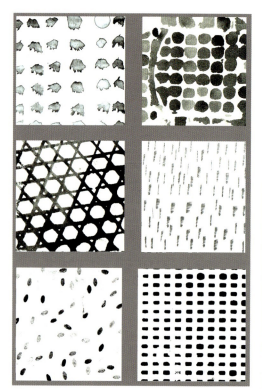

图 2-3-4

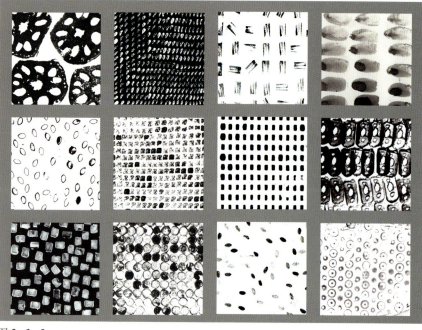

图 2-3-5

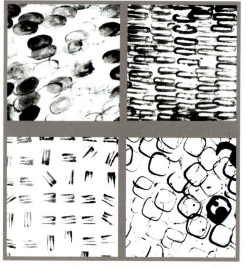

图 2-3-6

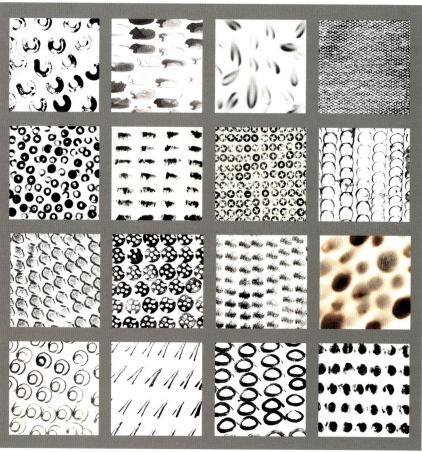

图 2-3-7

2.1.3 点的构成方式

通过前两个基本点练习,可以总结出以下构成规律:

(1) 不同大小、疏密的混合排列,使之成为一种散点式的构成形式。

(2) 将大小一致的点按一定的方向进行有规律的排列,给人的视觉留下一种由点的移动而产生线化的感觉。

(3) 以由大到小的点按一定的轨迹、方向进行变化,使之产生一种优美的韵律感。

(4) 把点以大小不同的形式,既密集、又分散地进行有目的的排列,产生点的面化感觉。

(5) 将大小一致的点以相对的方向,逐渐重合,产生微妙的动态视觉。

(6) 不规则点的视觉效果(由于主观性较强,随意性较大,可充分发挥想像力)。

2.2 形态要素之二 ——线

2.2.1 线的概念

几何学上指一个点任意移动所构成的图形,有直线和曲线两种。线是点移动的轨迹,在几何学定义中,线只有位置、长度而不具有宽度和厚度;从构成的角度讲,线既有长度,也可以具有宽度和厚度。

2.2.2 线的形态

直线和曲线是线的最基本形态。直线中又分垂直线、水平线、斜线;曲线中又分几何曲线和自由曲线。

课堂练习4:线的工具轨迹

作业要求:使用现成工具的表现线的形态。

作业数量:6张80mm×80mm

建议课时:4课时　　(图2-4-1~图2-4-4)

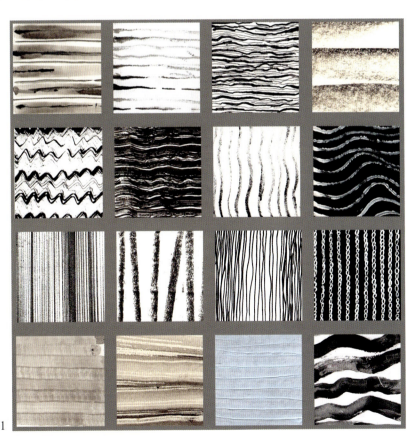

图2-4-1

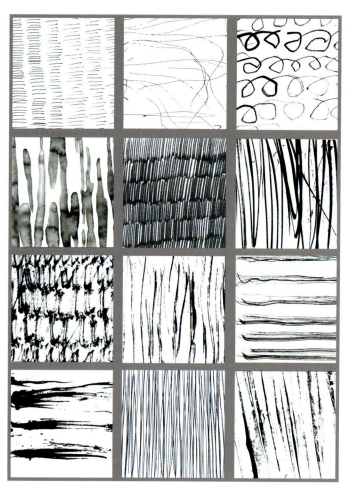

图 2-4-2

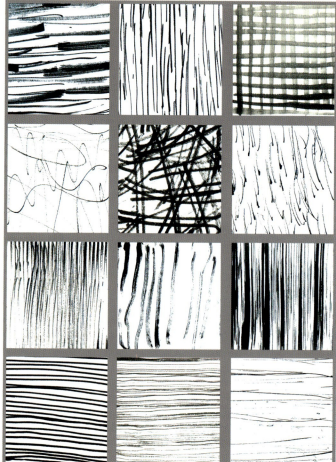

图 2-4-3

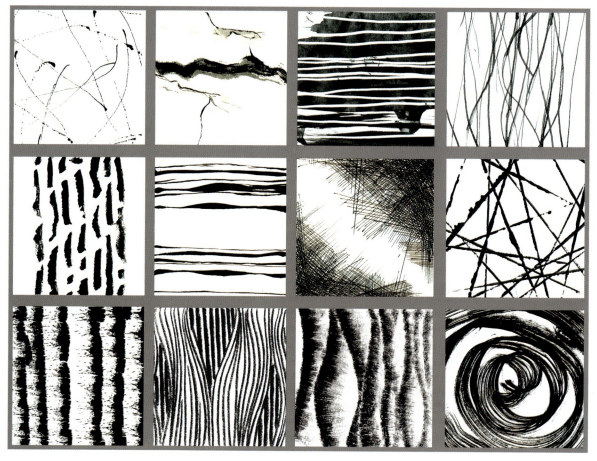

图 2-4-4

课堂练习5：线的工具轨迹

作业要求：(1) 使用自己创造的工具表现线的形态（图2-5-1～图2-5-4）。
　　　　　(2) 分析命题，准确表现出线的不同性格（图2-5-5～图2-5-6）。

作业数量：6张 80mm × 80mm

建议课时：4课时

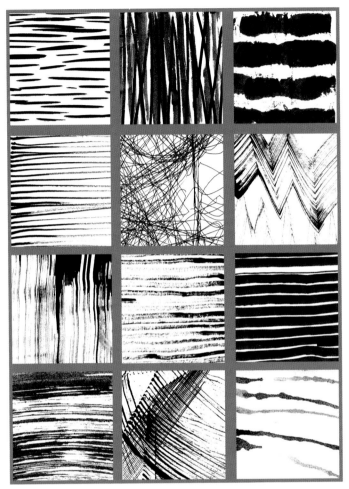

图2-5-1

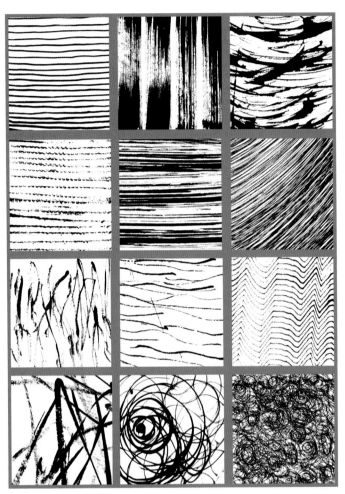

图2-5-2

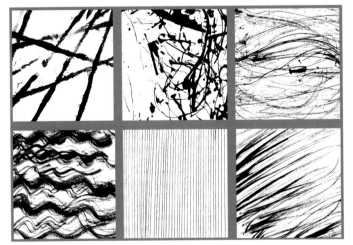

图2-5-3

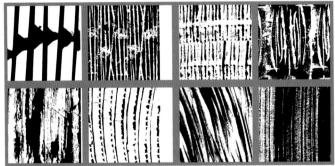

图2-5-4

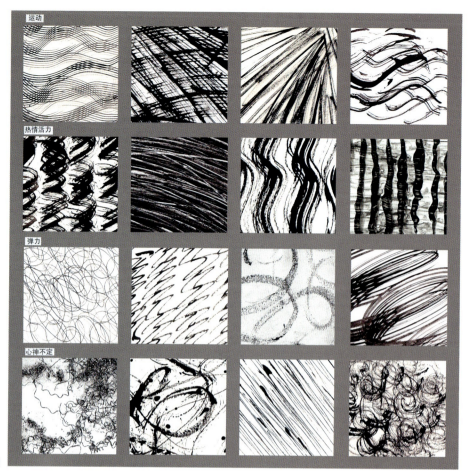

图 2-5-5

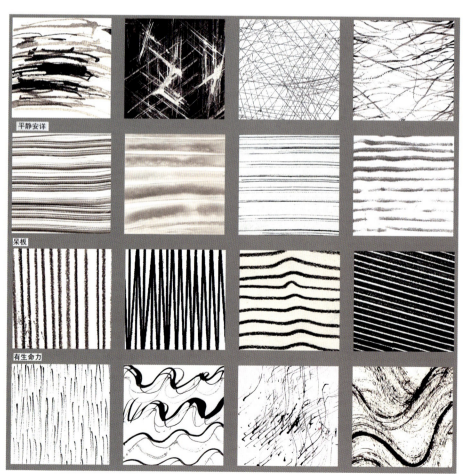

图 2-5-6

2.2.3 线的构成方式

通过前两个基本点练习,可以总结出以下构成规律:

(1) 面化的线(等距的密集排列)。
(2) 疏密变化的线(按不同距离排列,有透视空间的视觉效果)。
(3) 粗细变化空间(粗细变化的线,有虚实空间的视觉效果)。
(4) 错觉化的线(将原来较为规范的线条排列作一些切换变化,构成错觉化的视觉效果)。
(5) 立体化的线(把线按一定规则变化,可以达到立体效果)。
(6) 不规则的线(不规则的线条变化,给人不同的视觉感受)。

2.3 形态要素之三 ——面

2.3.1 面的概念

几何学上把线移动的轨迹称为面,面有长度、宽度,没有厚度。

2.3.2 面的形态

面有规则面和不规则面。规则面是由圆形、方形、等几何图形所组成。圆形、方形这两种面的相加和相减,可以构成无数多样的面。不规则的面是由曲线、直线围成的复杂的面。

2.3.3 面的构成方式

面体现了充实、厚重、整体、稳定的视觉效果。

(1) 几何形的面,表现规则、平稳、较为理性的视觉效果。
(2) 自然形的面,不同外形的物体以面的形式出现后,给人以更为生动、厚实的视觉效果。
(3) 徒手的面,主观随意性较大,可以充分发挥想像力。
(4) 有机形的面,得出柔和、自然、抽象的面的形态。
(5) 偶然形的面,自由、活泼而富有哲理性。
(6) 人造形的面,有较为理性的人文特点。

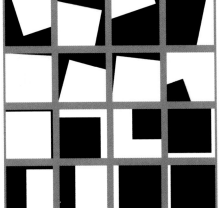

图 2-6-1

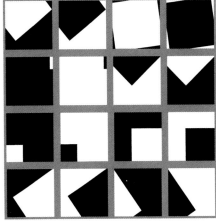

图 2-6-2

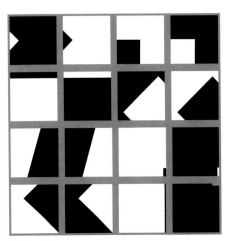

图 2-6-3

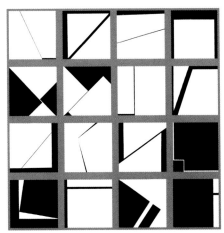

图 2-6-4

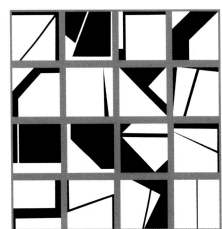

图 2-6-5

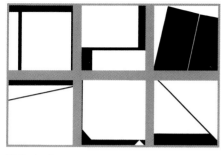

图 2-6-6

课堂练习 6：面(空间)

作业要求：循序渐进设置三个环节。

(1) 白面积在黑面积上移动，用取景框构图，裁掉多余部分，将两部分固定（图 2-6-1～图 2-6-3）。

(2) 白面积可以切两刀，黑面积不动，用取景框构图，裁掉多余部分，将两部分固定（图 2-6-4～图 2-6-6）。

(3) 白面积可以任意切，黑面积不动，用取景框构图，裁掉多余部分，将两部分固定（图 2-6-7～图 2-6-12）。

作业数量：每环节各 6 张 80mm × 80mm

建议课时：12 课时

作业提示：这步练习操作虽简单，但需强调手工制作的质量。干净整洁，是训练有素的设计师的基本功。

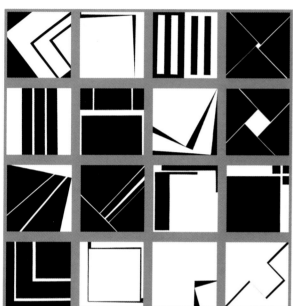

图 2-6-7

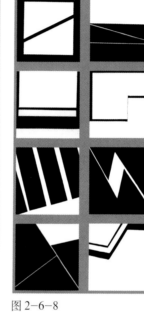

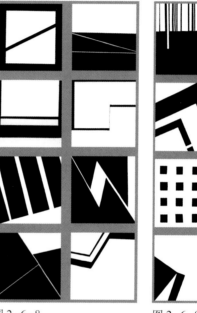

图 2-6-8

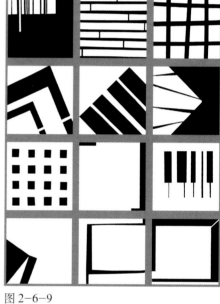

图 2-6-9

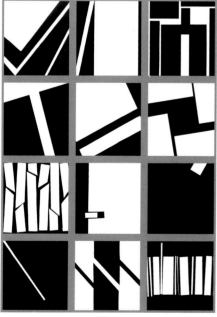

图 2-6-10

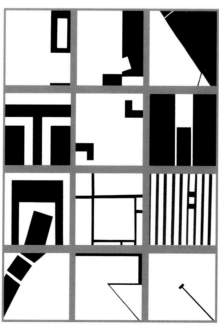

图 2-6-11

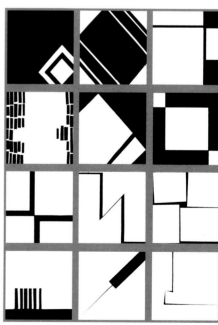

图 2-6-12

课堂练习7：点、线、面应用在固定形内

作业要求：用现成的工具或自己创造的工具来表现点、线、面的形态，把点、线、面的工具轨迹应用在产品中。(1) 一次性纸杯；(2) 纸扇。

作业数量：4个

建议课时：4课时　(1) 图2-7-1～图2-7-5　(2) 图2-7-6～图2-7-19

作业提示：这时考虑更多的因素：如规定的形"一次性纸杯"、"纸扇"的面积大小、点线面的大小、点线面的面积等。

纸扇还需考虑到折起和完全打开不同状态下的美感，制作难度也要有所增加。

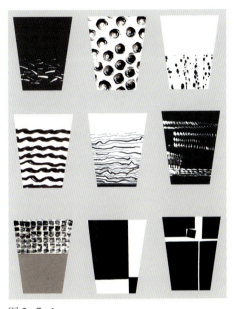

图2-7-1

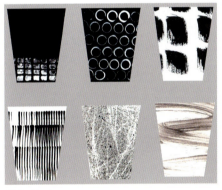

图2-7-3

图2-7-2

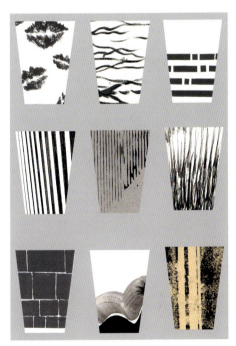

图2-7-4

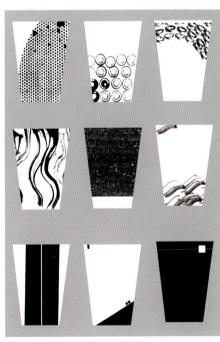

图2-7-5

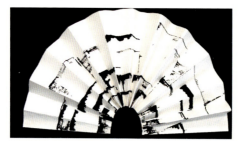
图 2-7-6

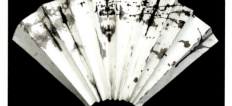
图 2-7-7

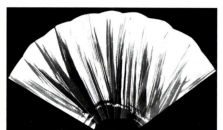
图 2-7-8

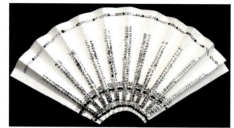
图 2-7-9

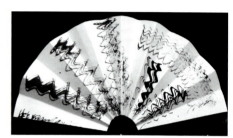
图 2-7-10

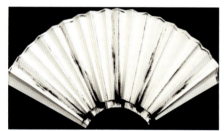
图 2-7-11

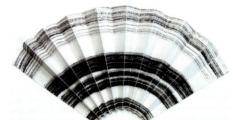
图 2-7-12

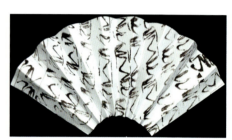
图 2-7-13

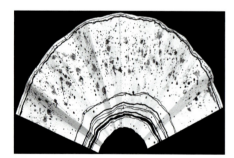
图 2-7-14

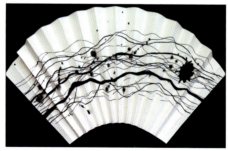
图 2-7-15

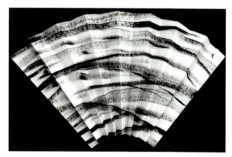
图 2-7-16

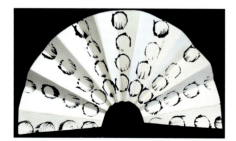
图 2-7-17

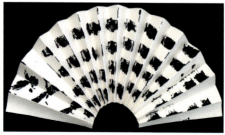
图 2-7-18

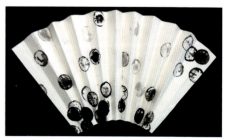
图 2-7-19

第3章 平面构成的基本形

3.1 基本形

基本形是指构成图形的基本元素单位。一个点、一条线、一块面都可以成为基本形元素。基本形的设计应简练一些，以免由于构成形式本身的丰富多样而使画面过于复杂繁琐。

3.2 形象形态的组合关系

3.2.1 几何单形的相互构成

以圆形、方形、三角形为基本形体，将它们分别以连接、分离、减缺、差叠、重合、重叠、透叠等形式，构成不同形象特点的造型。

3.2.2 分割所构成的形体

训练设计者灵活的造型能力。

3.2.3 重合所构成的形体

形体间相互重合、添加派生出各种形态各异的造型。

3.2.4 自然形单形的构成

把自然物的基本形以真实、自然、概括的形式表现出来，应用到构成设计中去。

3.3 形象的正与负

我们通常把平面上的形象称之为"图"，图周围的空间我们称之为"底"。"图"与"底"是共存的。在视觉上有凝聚力，有前进性，容易成为"图"。而起陪衬作用，具有后退感的，依赖图而存在的则成为"底"。但"图"与"底"的关系是辩证的，两者常常可以互换。充分利用"图"与"底"的变化关系，在设计中可以获得完美有趣的视觉效果。

课堂练习8：图底练习

作业要求：用CORELDRAW 勾图形一个，用这个图形进行图底变化

作业数量：16张40mm×40mm （图3-8-1～图3-8-5）

建议课时：4课时

3.4 形象的群化

群化是基本形重复构成的一种特殊形式，它不像一般重复构成那样四面连续发展，而具有独立存在的意义。群化构成设计精炼、有力，具有符号性强的特点，通常是用来设计标识、标志、符号的一种手段。

3.4.1 群化构成的基本要领如下：

（1）群化构成要求简练、醒目，设计时基本形数量不宜太多、太复杂。基本形的群化构成要紧凑、严密，相互之间可以交错、重叠、透叠，避免杂、乱、散；

（2）群化图形的构图要完整、美观，注意整体和外观美；

（3）注重构图中的平衡和稳定；

（4）基本形要简练、概括，避免散乱和琐碎。

3.4.2 群化构成的基本构成形式有以下几种：

（1）基本形的对称或旋转放射式排列；

（2）多方向的自由排列；

（3）基本形的平行对称排列；

（4）基本形的线性组合。

图3-8-1

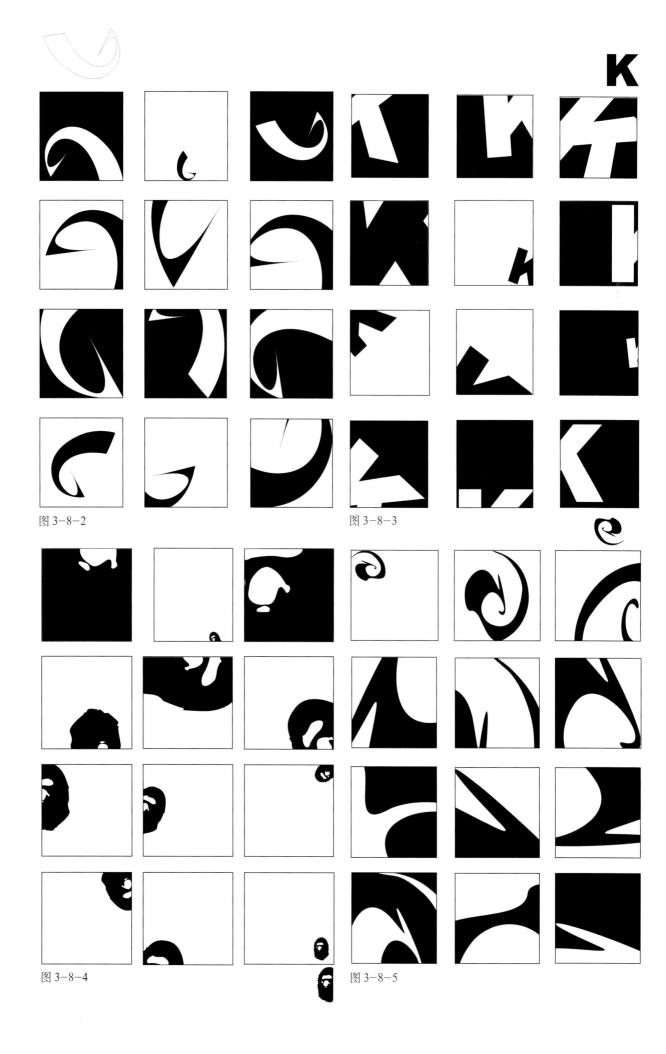

图 3-8-2

图 3-8-3

图 3-8-4

图 3-8-5

第4章 平面构成的骨骼关系

4.1 骨骼的概念

骨骼就是按照一定的规律将基本形组合起来的编排方式。基本形丰富设计形象，骨骼管辖基本形的编排方式。骨骼与基本形犹如骨和肉的关系，相互依存。

课堂练习9：点的骨骼
作业要求：以点的形态为基本单元组织骨骼
作业数量：6张80mm×80mm
建议课时：2课时　　（图4-9-1～图4-9-8）

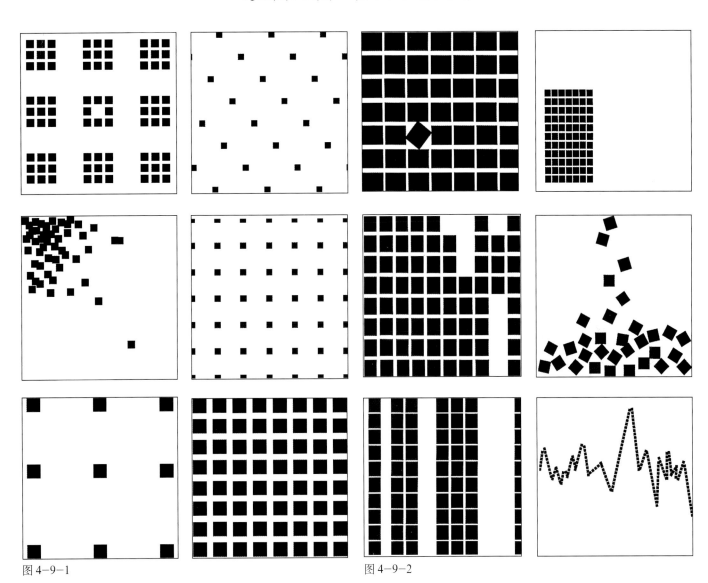

图4-9-1　　　　　　　　　　　　图4-9-2

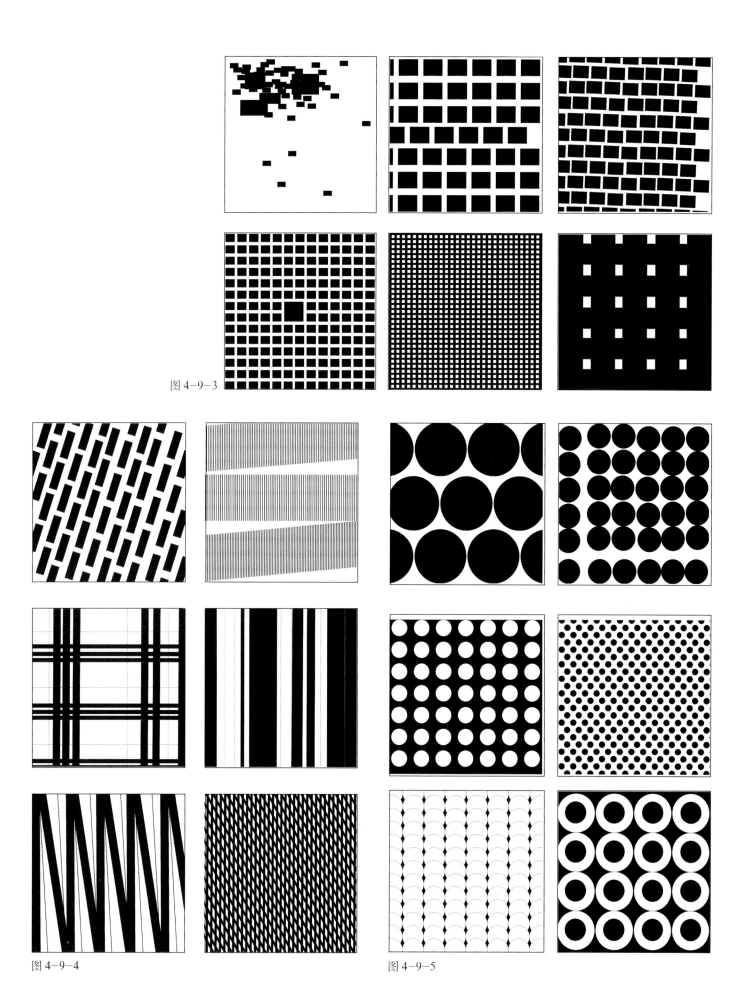

图 4-9-3

图 4-9-4

图 4-9-5

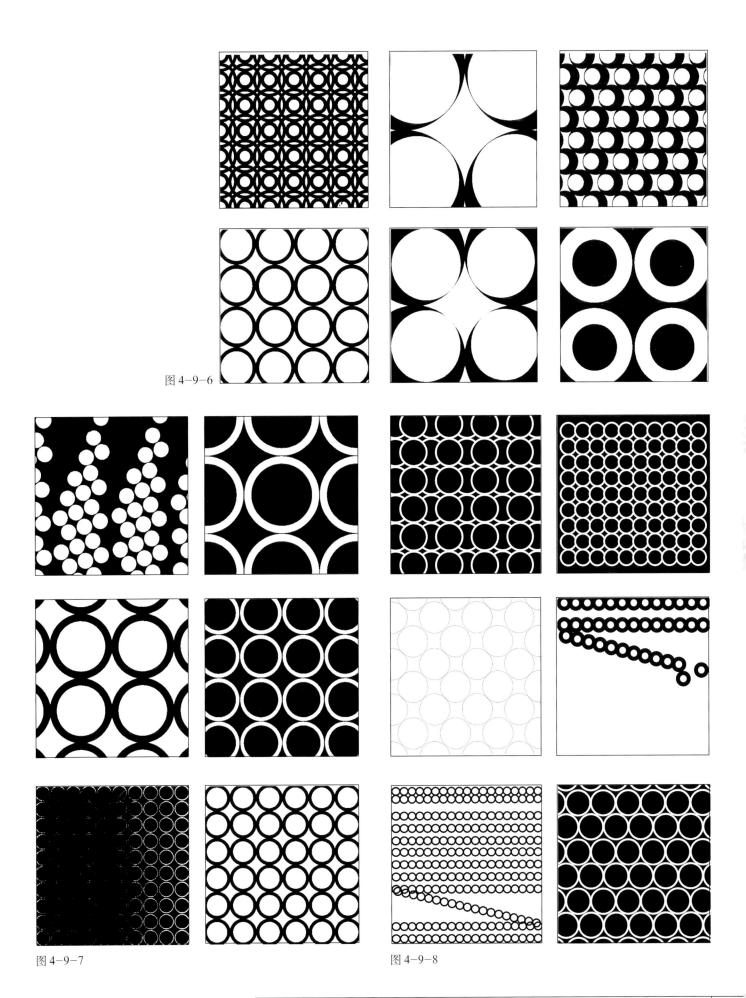

图 4-9-6

图 4-9-7

图 4-9-8

课堂练习10：线的骨骼

作业要求：以线的形态为基本单元组织骨骼

作业数量：6张 80mm × 80mm

建议课时：2课时　（图4-10-1～图4-10-3）

作业提示：练习9、10要求基本形选得简单，骨骼变化也以规律性的"重复"为主，体会元素大小改变、元素排列间距改变，给画面带来的变化。

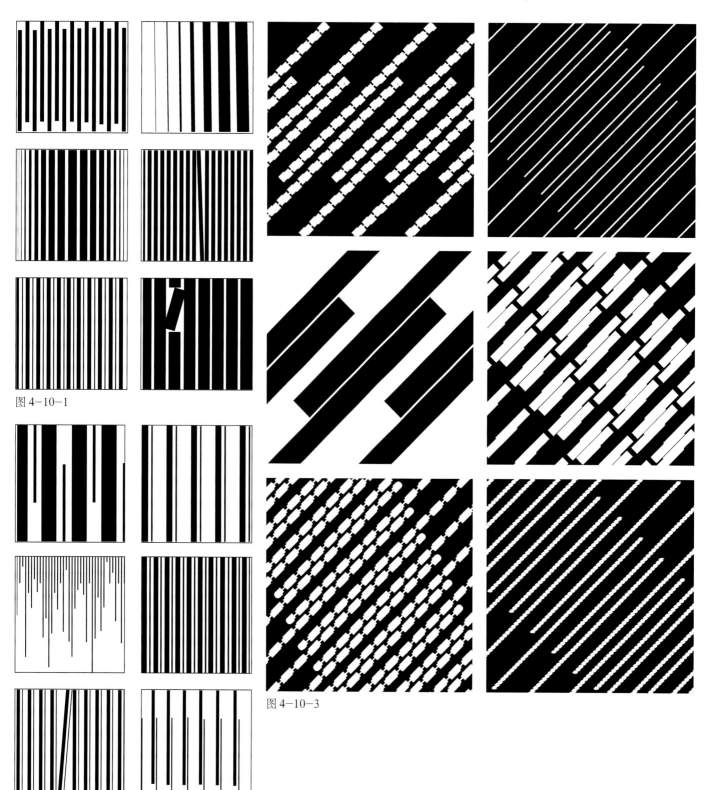

图4-10-1

图4-10-2

图4-10-3

教学场景

4.2 骨骼的作用

骨骼在构成设计中的作用有两个：一是固定基本形的位置；二是骨骼线将设计的画面划分成大小形状相同或不同的空间，这个空间称为骨骼单位。骨骼有有作用和无作用、有规律和无规律之分。

4.2.1 有作用的骨骼

骨骼线将画面划分成许多骨骼单位，每个骨骼单位就是基本形的存在空间。基本形在骨骼单位的空间内，可以自由变化位置或方向，也可以变化形状、大小和数量。当基本形大于骨骼单位时，逾越的部分将被切除，使基本形发生变化。有作用的骨骼线其本身可自成形象而不一定要纳入基本形才可以构成设计，也可以是骨骼线与基本形同时存在成为设计中的形象。

4.2.2 无作用的骨骼

骨骼线在画面上不可见，只起着固定基本形的作用。当基本形大于骨骼单位时，形与形相遇，可产生多种组合关系。

4.2.3 有规律的骨骼

重复、渐变、发射、特异（突破）等，具有很强的规律性。

4.2.4 无规律的骨骼

没有规律性，可以自由变化的骨骼，如韵律、节奏、对比、密集等。

课堂练习11：自由的骨骼

作业要求：基本形自定义，运用多种骨骼变化组织画面

作业数量：12张 80mm×80mm

建议课时：4课时　　（图4-11-1～图4-11-16）

图4-11-1

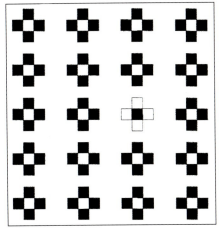
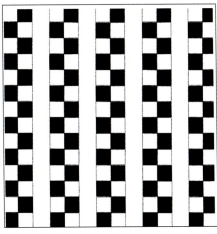
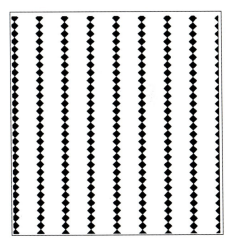
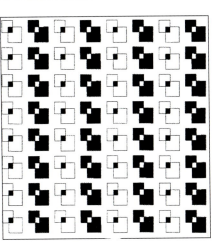
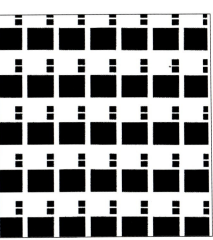
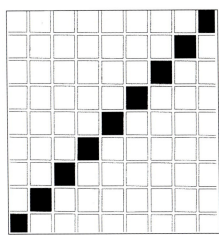

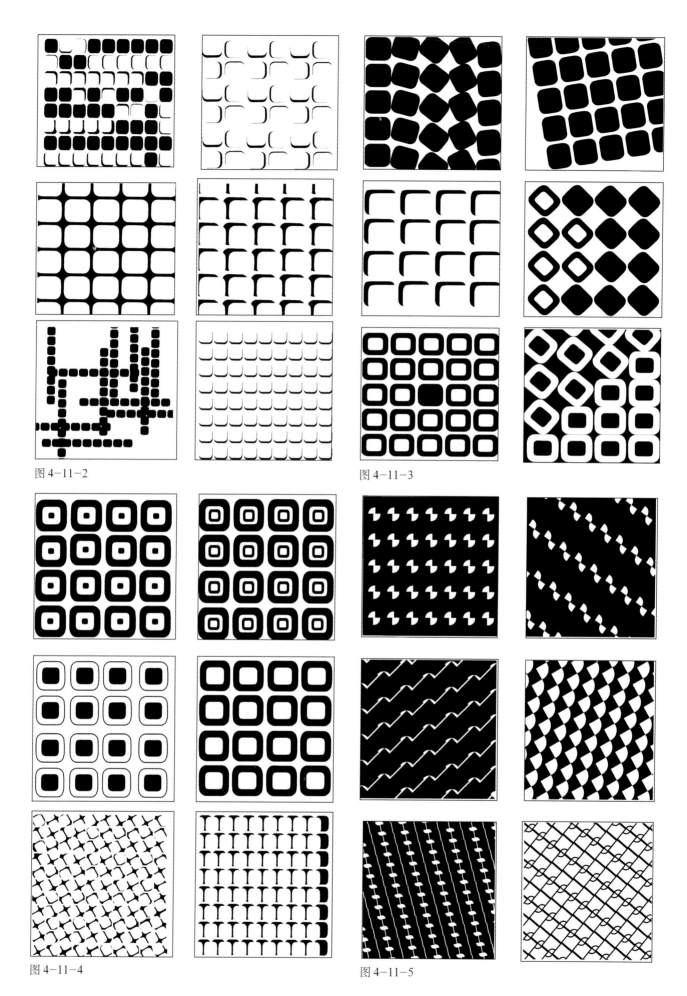

图 4-11-2

图 4-11-3

图 4-11-4

图 4-11-5

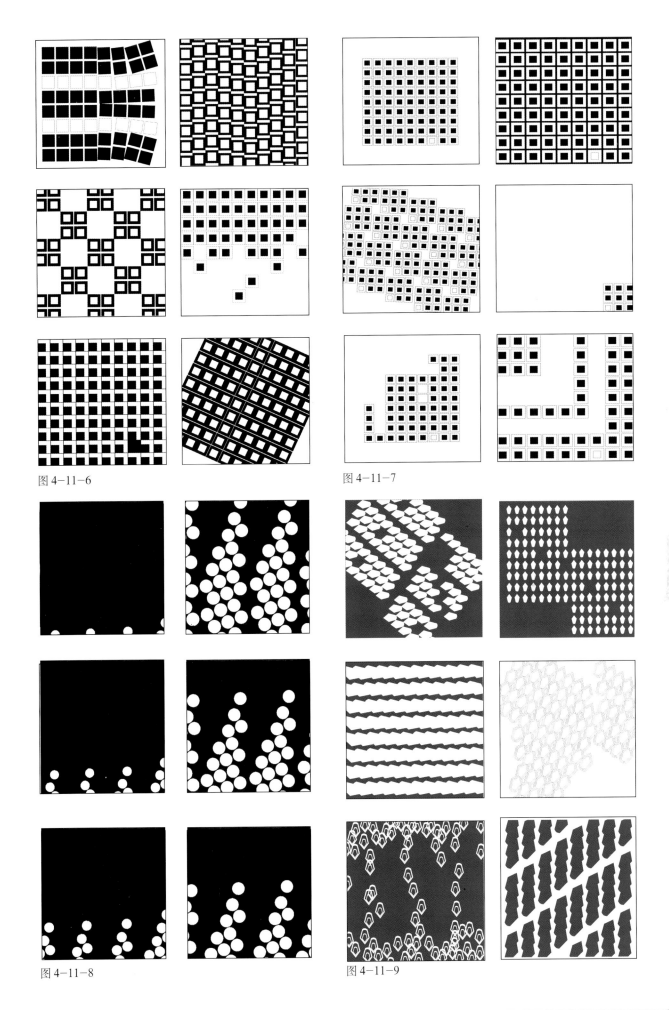

图 4-11-6

图 4-11-7

图 4-11-8

图 4-11-9

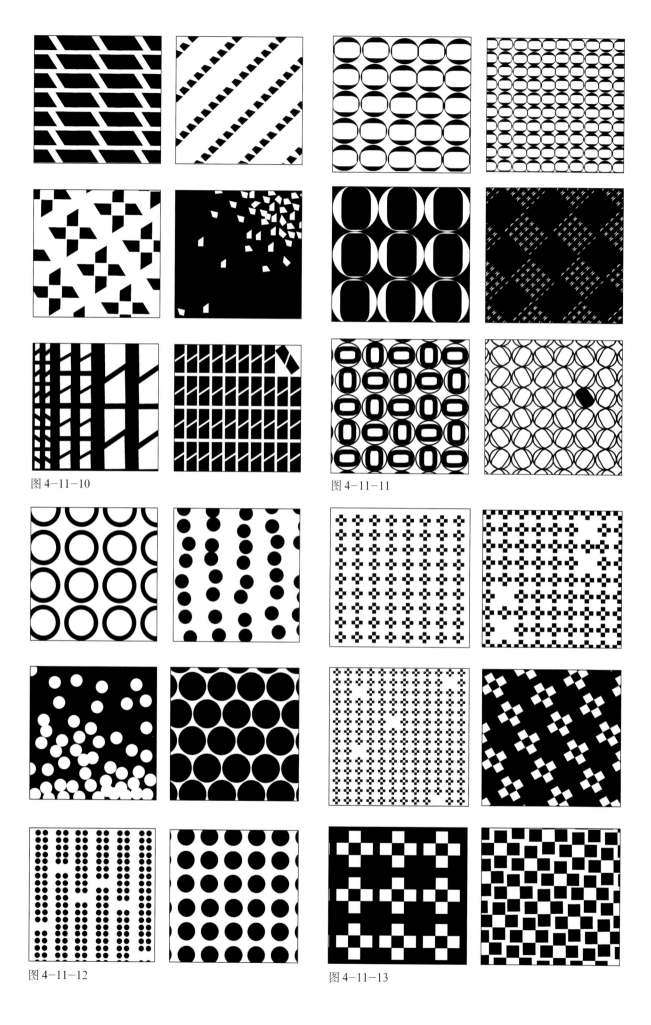

图 4-11-10

图 4-11-11

图 4-11-12

图 4-11-13

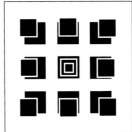
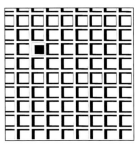
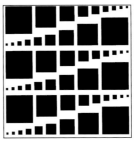
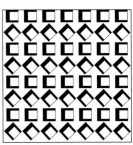

图 4-11-14

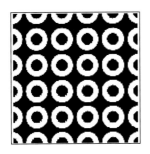
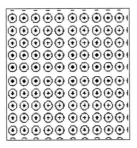
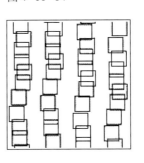

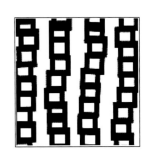

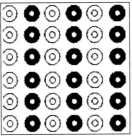
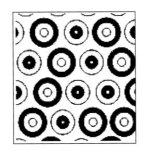
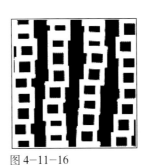
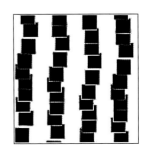

图 4-11-15　　　　　　　　　　图 4-11-16

第4章　平面构成的骨骼关系

课堂练习12：图形的骨骼

作业要求：选一字母为基本构成元素，做一组骨骼

作业数量：6张 80mm × 80mm

建议课时：4课时　　（图4-12-1～图4-12-11）

作业提示：这章的练习都涉及到了第五章的理论，在练习过程中可以慢慢参透。练习11和练习12在教学目的上是一样的，教师可按时间安排其一。

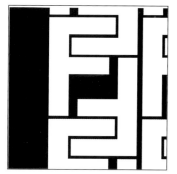 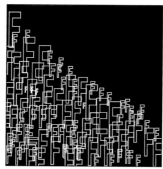 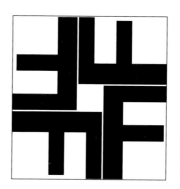

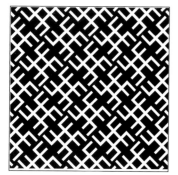 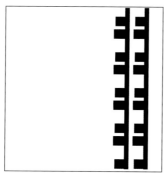 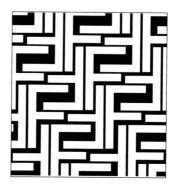

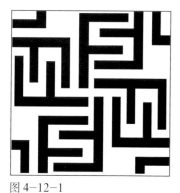 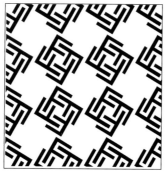 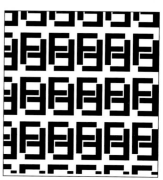

图4-12-1　　　　　　　　　　　　　　　　图4-12-2

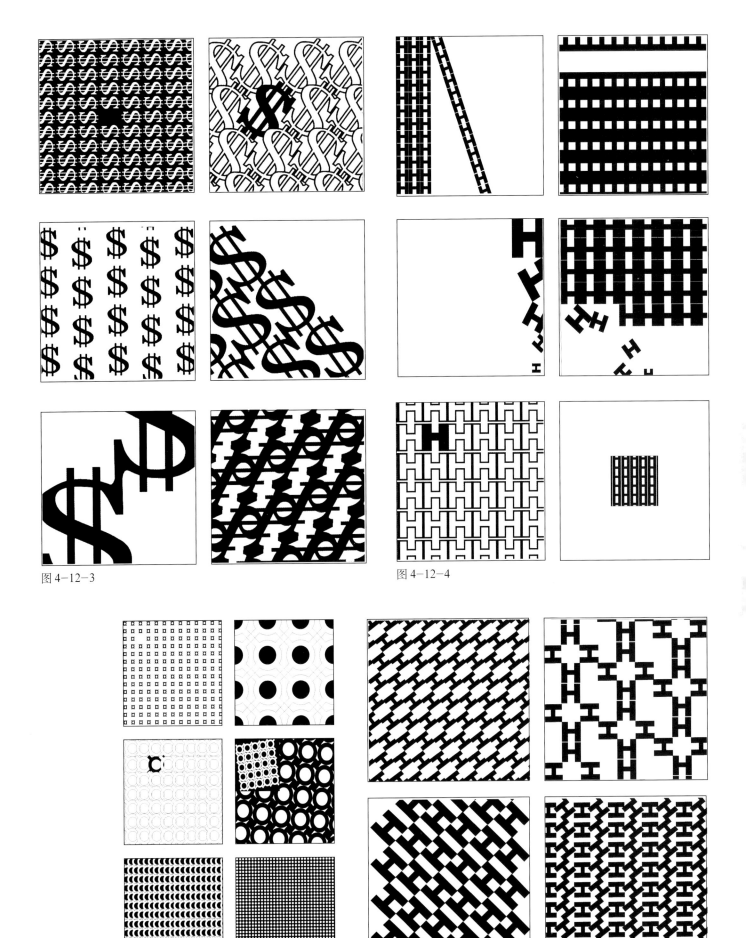

图 4-12-3

图 4-12-4

图 4-12-5

图 4-12-6

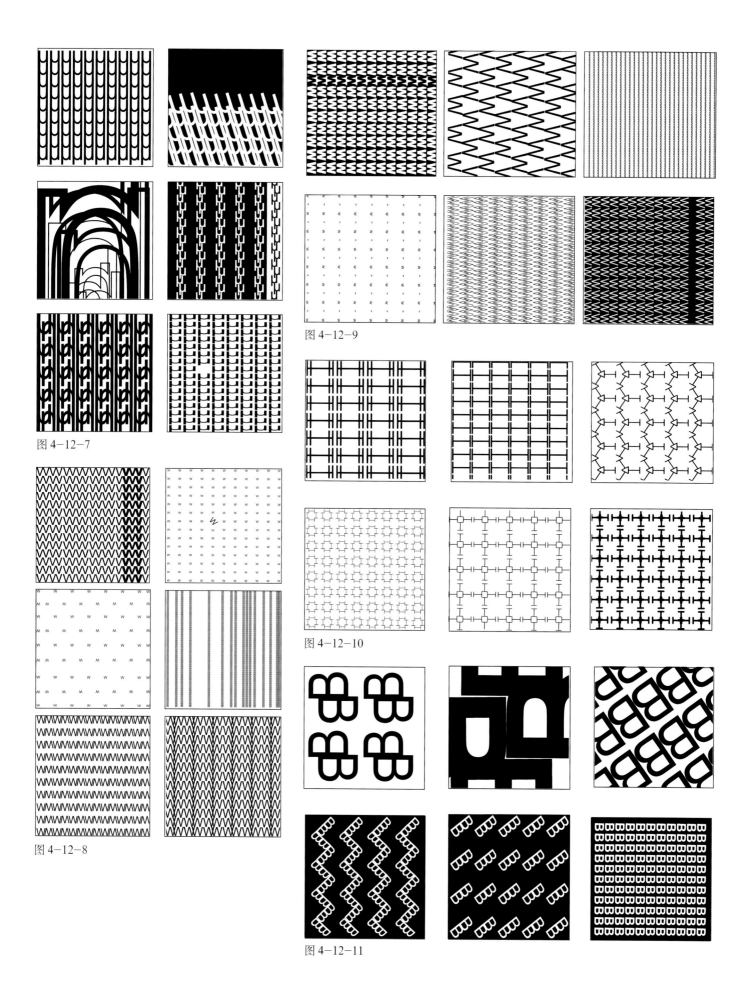

图 4-12-7

图 4-12-8

图 4-12-9

图 4-12-10

图 4-12-11

第5章 平面构成的基本形式

平面构成的基本格式大体分为：90°排列格式、45°排列格式、弧线排列格式、折线排列格式等；下面介绍一些平面构成的基本形式。

5.1 重复构成

平面构成中的重复概念是指同一形态连续、有规律地反复出现，它在运用时应保持形状、色彩、肌理的相同。重复的视觉效果是使形象秩序化、整齐化、和谐、富于节奏感。

重复这种构成形式在设计应用中极其广泛，给人以壮观、整齐的美。如建筑中整齐排列的窗户、阳台，地面的瓷砖，纺织面料等。以一个基本单形为主体在基本格式内重复排列，排列时可作方向、位置变化，具有很强的形式美感。

——简单重复构成：一个形体反复排列。

——多元重复构成：两个或两个以上的形体形成一组反复排列。

（见练习9、10、11、12中的图）

5.2 近似构成形式

近似是形体间少量的差异与微小的变化，是通过比较形与形之间微弱的变化来达到看似一致的效果。平面构成的近似概念首先指的是造型方面，明暗、虚实、色彩也同样可以制造近似的效果。

有相似之处的形体之间的构成，寓"变化"于"统一"之中是近似构成的特征，在设计中，一般采用基本形体之间的相加或相减来求得近似的基本形。这种结合具有一种节奏感的内在律动（见练习9、10、11、12中的图）。

5.3 渐变构成形式

渐变是骨骼或基本形循序渐进的变化过程中呈现出阶段性秩序的构成形式，反映的是运动变化的规律。渐变是一种符合发展规律的自然现象，例如自然界中近大远小的透视现象等。

渐变的构成形式是多方面的，主要有：

（1）基本形的渐变：把基本形体按形状、大小、方向、位置、疏密、虚实、色彩等关系进行渐次变化排列的构成形式叫基本形渐变。

（2）骨骼的渐变：即骨骼线的位置依照数列关系逐渐地有规律地循序变动。往往产生令人眩目的效果。

（见练习9、10、11、12中的图）

5.4 发射构成形式

发射是一种特殊的重复或渐变，骨骼和基本形要作有序的变化，其特征有二：一，发射必须有明确的中心并向四周扩散或向中心聚集；二，发射有一种空间感，或光学的动感，以一点或多点为中心，呈向周围发射、扩散等视觉效果，具有较强的动感及节奏感。

发射的骨骼构成因素有二：一即发射点，发射点可以是一个也可以是多个，发射点在画面内、外均可。二即发射线，它有方向，可以是离心、向心、同心，可以是直线、曲线、折线。

发射的形式有离心式、向心式、同心式、多心式。在实际设计中，离心式、向心式、同心式、多心式可以组合起来一齐用，以取得丰富多变的视觉效果。

—— 一点式发射构成形态

—— 旋转式发射构成形态

（见练习9、10、11、12中的图）

5.5 特异构成形式

在一种较为有规律的形态中进行小部分的变异,以突破某种较为规范的单调的构成形式即为特异。它表达的是"万绿丛中一点红"的意境。特异构成的因素有形状、大小、位置、方向及色彩等,局部变化的比例不能过大,否则会影响整体与局部变化的对比效果。局部变化的比例太小,则会被整体规律淹没。

5.5.1 特异基本形

在重复、渐变形式的基础上进行变异,大部分基本形都保持一定的规律,一小部分违反了规律或秩序,这一小部分就是特异基本形,它能成为视觉中心。

（1）编排特异——特异部分的基本形违反整体编排规律造成一种新规律,这就是规律的转移。它可以是形的方向、位置或位缺的变化。转移规律的部分一定要少于原来整体规律的部分,并且彼此之间要有联系。

（2）形状特异——特异部分的基本形的形态特征发生变异就是形状特异。特异部分以少为宜。

（3）色彩特异——在基本形排列的大小、形状、位置都一样的基础上,以色彩进行变化来形成色彩突变的视觉效果。

5.5.2 特异骨骼

在规律性骨骼中,部分骨骼单位在形状、大小、方向、位置等方面发生变异,这就是特异骨骼。

（1）规律转移——规律性的骨骼一小部分发生变化,形成一种新规律,并且与原有规律彼此之间保持有机联系。这部分就是规律的转移。

（2）规律突破——骨骼中变异部分没有产生新规律,而是原整体规律在某一部分受到破坏和干扰,这个破坏、干扰的部分就是规律突破。规律突破也是以少为好。

5.5.3 形象特异

形象特异是指具象形象的变异。是对自然形象进行整理和概括,夸张其典型性格,提高装饰效果。另外还可以根据画面的视觉效果将形象的部分进行切割、重新拼贴。还可以采用压缩、拉长、扭曲形象或局部夸张等手段来设计画面,效果常常出人意料。

（见练习9、10、11、12中的图）

5.6 密集构成

数量众多的基本形在某些地方密集起来,而在其他地方稀疏,聚、散、虚、实之间常带有渐移的现象就是密集。城市是密集的最典型的实例,市中心人口、建筑密集,离市中心越远则越稀疏。

密集的基本形要小,数量要多才有效果。如果基本形大小差别太大就成对比了。

密集的形式主要有三:

5.6.1 点的密集

点的密集是指画面中小而多的形象趋于一点的集合。自然界中的任何形态,只要缩小到一定程度,都能够产生不同形态的点。

在这里,"点"只是一种概念。具象或抽象的细小形象,均可以称之为点。可以是"一点密集"也可以是"多点密集"。

5.6.2 线的密集

线的密集是指画面中小而多的形象按照"线"的方式构成。不一定是几何"线"的概念。这种"线"的形状并没有严格的限制,可以是具象或抽象,长、短、粗、细、曲、直均可。

5.6.3 面的密集

面的密集较点与线的密集更具明确的造型性,这种造型性主要是由画面内各元素自身的形体性质决定的。人们能够识别的形体,一般说应具备一定的面积和规划的边

教学场景

缘，因此，面的密集是最能体现形体特征的一种构成形式。由于面本身的形象特点较丰富，因此选择恰当的基本形对于面的密集尤为重要。另外，如表现不同肌理的构成时采用面的密集，也可以达到较为丰富有趣的效果。

（见练习9、10、11、12中的图）

5.7 对称与平衡构成

人的身体，便是一个对称的构成，至于多数的动物、天然矿物结晶、星球等等，甚至其构成要素的分子、原子本身，也都具有对称结构，这样的例子在自然界中不胜枚举。自然界充斥着对称之形，至于人造物中，以对称为主体的东西也不计其数，不论是家具、餐具、文具，还是电器用品、交通工具等大多如此，大部分都具有对称之形。

在艺术表现方面，对称形适用于表现明快统一的感觉，或井然有序、或明确坚实，乃至严肃神秘。

对称是均衡的基本形式，就像天平持平时，支点在中间，左右两边的形态，它们的视觉分量相等。对称是在传统设计中被大量采用的方法，左右对称的图形虽缺乏动感和立体感，但是具有安定、庄严、稳定、安静、平和的感觉，并且具有纯平面、简洁、井然静态的均齐美。基于这些特性，用对称的构成方法表现具有实力、静谧、稳健、庞大的机构形象及政府徽章等设计项目时，有着非常大的优势。

对称这一概念与两形之间的测量有关。

在对称的许多种形式中，"轴对称"和"中心对称"是较为常见的两种形式。而"轴"与"中心"都是形的测量的方式，"轴对称"指以直线划分某图形，其两边的部分完全相同，这根直线被称为对称轴，两边的部分互为对称形态。"中心对称"指某图形通过中心一点任引一条直线，能把此图形分为完全相同的两部分，这个点即为对称点。

平衡指画面中所处支点两侧的部分，虽然在大小、明暗、繁简等方面不尽相同，但能够使视觉达到某种平衡，如一棵塔松或杉树，它的树干左右侧的枝条、树叶不是绝对对称而是交错生长的，但从总体来看，它整体的视觉关系是左右平衡的。它不是真正意义上的对称，而是给人以心理上的"对称"。平衡比对称更富于变化，在保持平稳与视觉平衡中求得变化的同时，也具有活泼的因素。

平衡的基本形式有三：

（1）两侧不同体量的形态距离画面的支点远近不同，体量大的距支点近，体量小的距支点远，从而导致了视觉的平衡。

（2）两侧形态的性质（如金属和木头、男和女、方与圆等）有区别，但如使其体量大体相等、黑白关系一致、类别属性相同、处于对称的位置，也可产生平衡感。

（3）两侧形态的精彩醒目程度处理不同，可以使不同体量却又处于支点两侧相同位置的部分产生平衡感。如大面积的等大文字（基本形相似）与单幅的精彩小图片分据两侧相等的位置，也可以使画面产生平衡感。

（见练习9、10、11、12中的图）

5.8 对比构成

形象与形象之间，形象本身的各部分之间表现出显著差异，就是对比。对比有程度之分，轻微的对比趋向调和，强烈的对比形成视觉的张力，给人一种鲜明强烈、清晰之感。对比可以引向不定感和动感、刺激感。对比存在于造型要素的各个方面，在一幅构成设计中，太多则杂乱，需保持一定的均衡。对比构成不凭借任何形式的骨骼，而是靠视觉给予的对比准则。

对比的形式：

（1）形状对比

使用完全不同的形状固然会产生对比，但这种对比可能是为对比而对比，形状种

类繁多，使设计缺乏统一感，所以形状的对比，应建立在形象互相关联的基础上。这种关联可以是要素任何一方面，如色彩、方向、肌理、线开支等的一致性与相互联系，也可以是内容、功能结构某一方面的一致性与相互联系。

（2）大小对比—— 形状的大小相差悬殊则对比，大小相近或一样时，则产生关联，有统一感。所以在组织对比时，大小两方面应以一方为主，才能保持统一感。

（3）位置对比—— 位置的上下、左右不同而在处理时发生对比，但要注意画面的平衡关系。

（4）粗细对比—— 线条的粗与细、肌理的粗糙与精细所产生的对比。

（5）方向对比—— 方向对比的处理，要注意方向变动不宜过多，避免产生凌乱感，要有主导方向或会聚中心。

（6）色彩对比—— 在这里我们泛指黑白灰三种色调的对比，恰当地采用黑白灰的对比能使画面产生丰富变化。

（7）空间对比—— 也应是基本形的正与负、虚与实、黑与白所产生的对比。

（见练习9、10、11、12中的图）

5.9 空间构成形式

利用透视学中的视点、灭点、视平线等原理所求得的平面上的空间形态称为空间构成。平面构成中的空间形式，就人的视觉感觉而言，它具有平面性、幻觉性、矛盾性。二维平面构成中的三维空间是一种假象、错觉，其本质还是平面的。

空间构成的形式：

（1）平面空间—— 即二维空间，由长、宽两种元素构成的空间形态。

（2）幻觉空间—— 即由长、宽、高三种元素构成的空间形态。

（3）矛盾空间（错觉空间构成）—— 以变动立体空间形的视点、灭点而构成的不合理空间。即在真实空间不能产生或不可能存在，但在假设中存在的空间。"反转空间"是矛盾空间的重要表现形式之一。矛盾空间是人为在平面作品中制造出来的错视，图底反转矛盾延伸。空间的视点是矛盾的、多变的，可以从多个视角进行观看，但结合起来却无法成立，互相矛盾，产生使人感觉不合理的视觉效果。

5.10 肌理构成

肌理指客观自然物所具有的表面形态，是各种物体的表面性质特征。以肌理为构成的设计，就是肌理构成。

肌理效果的应用在我国历史悠久。新石器时代，陶器制作时所用的压印法；汉代的画像砖；宋代的瓷器中利用窑变产生的"冰纹"；中国书法和写意画中的"飞白"；这些例子都说明了人们对于不同肌理形态的认识和利用。因此，肌理构成的课题训练在造型领域有重要意义。

肌理的形式可分为视觉肌理和触觉肌理。

5.10.1 视觉肌理

通过目视就可以观察到的物体表面特征就叫视觉肌理。肌理的表现手法多种多样：滴色法、水色法、水墨法、吹色法、蜡色法、撕贴法、压印法、干笔法、木纹法、叶脉法、拓印法、盐与水色法等。比如用钢笔、毛笔、圆珠笔、彩笔、喷笔、电脑、摄影技术处理等，都能形成各自独特的肌理效果。画、喷、擦、染、烤、淋、压、印、熏、浸等手法可以无所不用其极。材料几乎没有限制，可用木、石、玻璃、布、纸、颜料等。常见的简单手法有以下几种：

（1）电脑处理法：图片输入电脑后，用photoshop软件进行处理，可得到多种肌理效果。

（2）拓印法：在凹凸不平的物体表面着色，将纸覆盖其上，然后均匀挤压，纹样

印在纸上构成肌理效果。

（3）自流法：将油漆或油画颜料滴入水中，以纸吸入；也可以将颜料滴在光滑的纸上，使颜料自由流淌或用气吹，形成自然的纹理。

（4）熏炙法：用火焰熏炙，使纸的表面产生一种自然纹理。

（5）绘写法：用笔绘写，直接造就肌理效果。肌理元素的形象越小，其肌理效果就越好。

（6）印刷法：用丝网版、石版、铜版、木版等效果综合制作。

（7）拼贴法：将各种纸材和其他平面材料通过分割，组合在一张画面上。

（8）擦印法：在纸上用色料（如铅笔、炭精笔）来摩擦，将纸下的凹凸或质感擦出图形。

（9）压印法：在玻璃或光滑的纸上放置色料，然后加上强压，色料便会沿着强压的方向而往四周挤出来，形成奇妙的形态。

5.10.2 触觉肌理

用手触摸有凹凸起伏感的肌理为触觉肌理。触觉肌理有两类：

（1）自然的肌理：自然的肌理就是自然形成的现实纹理，如没有加工的石、木等天然形成的肌理。

（2）创造的肌理：创造的肌理就是由人工造就的现实纹理，即原有材料的表面经过加工改造，与原来触觉不一样的一种肌理形式。通过雕、刻、撕、压、揉、烤、烙等工艺，再进行排列组合而形成。

肌理在产品设计、平面设计、织物设计、建筑设计、环境艺术设计中，是不可缺少的因素。肌理应用恰当，可以使设计锦上添花。肌理的构成形式还可以与重复、渐变、发射、变异、对比等构成形式综合运用。

课堂练习13：点的肌理练习

作业要求：用点的基本形态做肌理练习，方法不限

作业数量：12张 80mm × 80mm

建议课时：4课时　　（图5-13-1～图5-13-3）

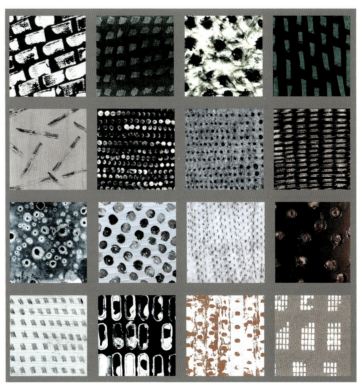

图5-13-1

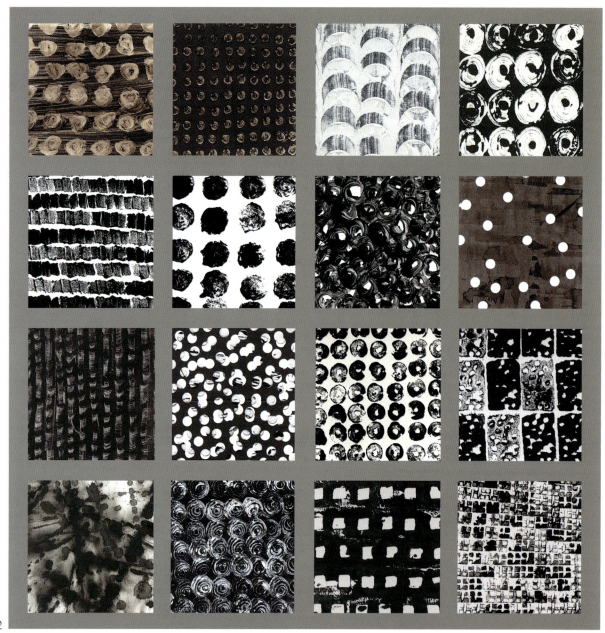

图 5-13-2

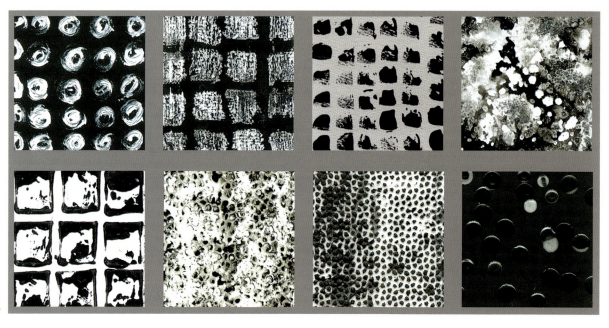

图 5-13-3

课堂练习14：线的肌理练习
作业要求：用线的基本形态做肌理练习，方法不限
作业数量：12张 80mm×80mm
建议课时：4课时　（图5-14-1～图5-14-4）

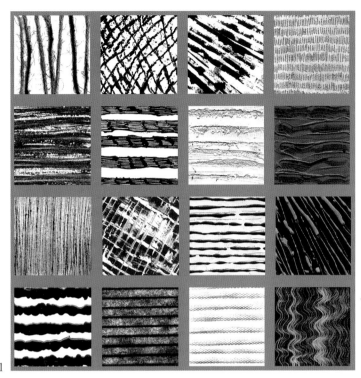

图5-14-1

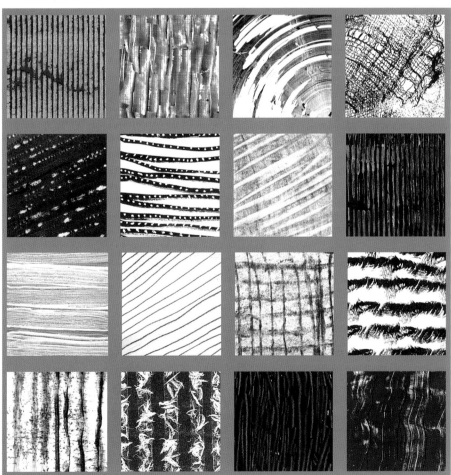

图5-14-2

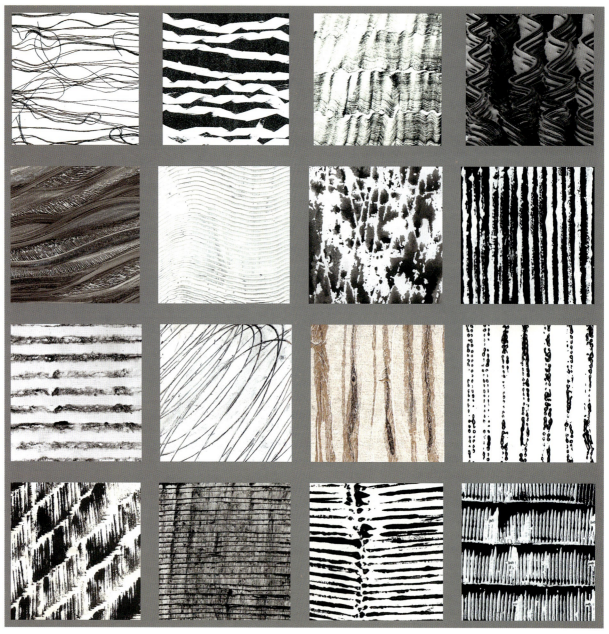

图 5-14-3

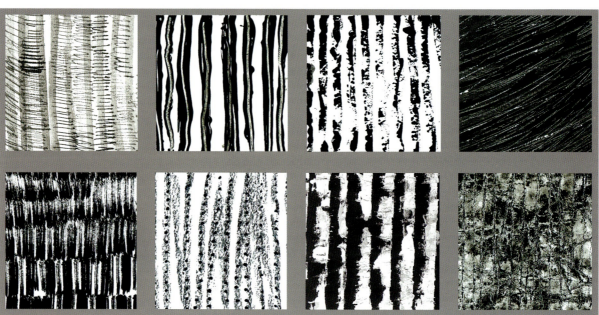

图 5-14-4

5.11 分割构成形式

按照一定的比例和秩序进行切割或划分的构成形式叫分割。分割是常用的构成方式，如室内空间设计，书籍、海报、网页、报纸、杂志等的平面版式设计，都是根据分割原则而进行的。希腊哲学家毕达哥拉斯为探索艺术中的节奏规律，设一个线段长度为1，把一个线段分成两部分，即长段为A和短段1−A，使其中一长段部分与全长1的比等于另一短段部分与这一长段部分的比。

即$(1-A):A=A:1 \qquad A^2=1-A \qquad$ 导入$(A+B)^2=A^2+2AB+B^2$公式……

得出$(A+0.5)^2=1.25 \qquad A=0.618……\qquad$ 即比值为0.618。哲学家柏拉图把这一数比称为"黄金分割"。这一数比关系一直影响到现在，从古希腊的瓶画到巴底依神庙、埃及的金字塔以及文艺复兴时期的建筑、绘画，都可以看出比例分割的重要性和唯美性。

分割的形式有等形分割、等量分割、自由分割、比例与数列分割等。

5.11.1 等形分割

要求形状完全一样地重复性分割，有整齐划一之美感，形式较为严谨。

5.11.2 等量分割

只求比例的一致，不需求得形的统一。

5.11.3 自由分割

自由分割是不规则的，给人以自由活泼之感。

5.11.4 比例与数列分割

利用比例与数列的秩序进行分割，给人以秩序、完整、明朗的感受。

（1）黄金比例分割1:0.618黄金比矩形的画法：以一个正方形的一边为宽，先量取正形一边的二分之一点，画弧交到正方形底边的延线上，此交点即为黄金比矩形长边的端点。

（2）费勃拉齐数列：是数列相邻两项的数字之和，第一项为1，第二项为0加1，还是1，第三项是1加1为2，第四项为1加2得3，第五项为2加3得5……依次类推，如：0、1、1、2、3、5、8、13、21、34、55、89……这种数列在造型上比较重要，它的美妙就在于邻接两个数字的比近似于黄金比例。

（3）等级差数数列：等级差数数列又叫算术级数数列，即数列各项之差相等。如1、2、3、4、5、6、7、8……这种数列是每项数均递增相等的数值。

（4）等比级数列：等比级数列是用一个基数的次方数递增所得依次排起来所形成的数列。如：2、4、8、16、32……3、6、12、24、48、96……3、9、27、81……

比例的运用，在现代生活中更加广泛化，各种材料和用品在尺寸上都符合规格和比例，有统一的计划。

课堂练习15：构图练习

作业要求：自己拍摄一张生活场景照片，通过PHOTOSHOP制作，把一张照片重新构图成多张场景，每张新图要有一定的构成关系。

作业数量：一组建7张重构小图

建议课时：2课时　　（图5−15−1～图5−15−7）

图5−15−2

图 5-15-3

图 5-15-4

第 5 章 平面构成的基本形式

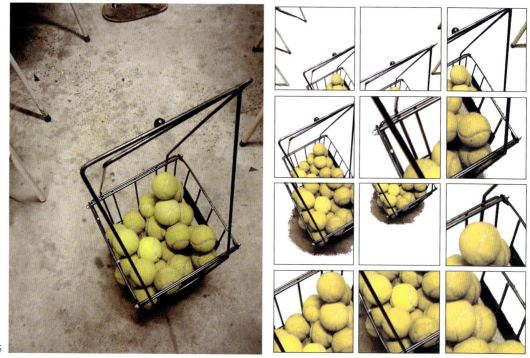

图 5-15-5

图 5-15-6

图 5-15-7

课堂练习16:构图练习

作业要求:从印刷品中收集需要的图片和文字,组织一定的主题,编排对页

作业数量:三组对页

建议课时:8课时　(图5-16-1~图5-16-13)

作业提示:收集需要的图片和文字要符合主题,注意图片和文字的大小关系,对页的连续性也要考虑到。手工的质量很重要。

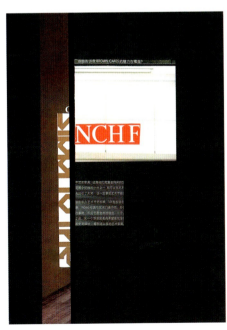

图5-16-1

图 5-16-2

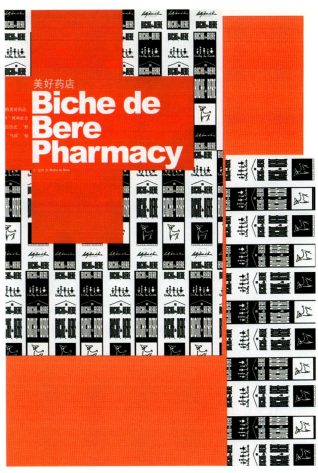

图 5-16-3

第 5 章 平面构成的基本形式

站在完美的悬崖边

那把让世界惊艳的蛋型椅，PH灯具，早已经是几十年前的老古董了。但显然，该称开没时，并且越来越受到人们的喜爱和推崇。这些设计占了丹麦每年产品总出口的75%！开拓现代设计中的旅馆老们，把他们的创意以及生命融入了这一灯，一椅，一桌之中。

具总是蕴有股灭一切的强烈张力。Gianni Versace，这位我手感缪斯，Donatella Versace继承了兄长的才情和无与伦比的商业谋略，续写着这个服装帝国的华裔传奇。象华品牌宝马，虽然无法抗拒这种豪勇的设计，力者Versace为旗下的MINI打造了一款极具标志意义的特别版。并联于在欧洲最具影响的艺术慈善节日上，Life Ball Party上推出。这个慈善活动意在华贵的超级派对发心及基的影艺界巨星捧情参与。今年的Life Ball以意本称为。宝马车身的彩绘由Donatella Versace亲自主笔。这件麦麦之星尊王卡制地量具包含了骨落、危险的韵味。黑夜里发出的神秘金色光芒。不容忽略地体现了极富设计感味车身格带鲜明设意味的造型时尚风艳着设计师的心中。爱你留到来我你——宝马MINI特别数的设计无疑要就是这种意。如果有幸，你可以到eBay网上抢到这款豪华Versace式巴洛克梅艳的迷你宝马。你要意义它的强烈印上足够多的话，对美大师Versace的典型性经验，就是这种极其繁复的图案。如果你对他的豪华家具再思念铺，金钱，家装设计等等有所了解的话，你会惊讶于Versace设计帝国涉猎该城的繁夏和设计风格的单一。如果这Versace设个世界的庸医和对象做像。这次的主星便是宝马MINI的15到数

Arne Jacobsen

在哥本哈根，有一家以Arne Jacobsen的名字命名的餐厅。它就坐落在哥本哈根北部海岸大道的Bellvista楼中。Bellvista是Jacobsen的代表作品之一，低矮起伏缎的纯白色小楼，在悉宜的天的映视下，清新如风。当年，这栋以"The dream of a modern lifestyle"为未一顿口福的人可以坐Jacobsen著名的蚂蚁凳上或蛋型椅里聊天，或者一个人缩在天鹅椅中打发下午的闲暇。

Jacobsen是一个全才。不仅设计建筑，还设计家具、手工艺品、门的设计。他的作品不仅是博物馆的藏品，更是平素人日常生活中不可缺少。一个样子或一盏壁灯。功能和美感在他的设计中达到了天衣无缝的效果。Jacobsen在建筑和空间设计领域也有独到的见地。他为自己的许多建筑配配套家具和配饰，使它们达到视觉和风格的统一。位于本地帕的皇家酒店就是Jacobsen的一个杰作。如今。在皇家饭店。Jacobsen的影子还是到处可见。

Arne Jacobsen被誉为家具工业设计之父。为他诞辰一百周年举行的展览。吸引了全世界的目光。丹麦王子Frederik亲自到达为展览揭幕。Jacobsen在今年的国际车展上首次展出的Lexus运动概念跑车LF~已经成为了丹麦现代设计的一只眼睛。

A按照F1赛车的标准进行设计，所以它附有竞赛所必需的强大动力机能和转向技术。体现了在F1比赛中超越对于所需的速度、敏打和可靠性。

在外形与功能上，LF-A删除了一切冗赘元素，拒绝张扬，保守内实，不动声色地流露出高雅品位。将之锻炼为一种强劲的视冲击，塑造了LF-A动感。强悍和生机勃勃的性格。

在过去两年里，Lexus形成了一种全新的设计理念——L-Finesse，它不仅是一种全新的设计方向。更是一种基于动感。简约高雅之上的全新设计语言。LF-A无疑代表了Lexus这种在产品风格和设计语言上的根本转变。它在主要部件的安装位置与尺寸上都进行了重新定义与简化。通过采用全新的方法调整也同，完美实现了在高速行驶时操控性和稳定性的平衡。大胆而清晰地指示了Lexus的未来设计方向。

和想空间

Re-Think
TOO Perfect

Danmark

文所追求的是标志性理念，而非标志性的视觉效果。
—— Donatella Versace

这个温婉的女子处处流露出她的细腻心思和不一般的灵察力。她说她热爱其它的设计不一样。别人往往领从材料出发的传统，而她的设计通常是从一个点子开始的。Campbell的作品往往富有讯息和想象力。并且具有女性独有的朵和力。2002年，Louise设计了一对名为'Between Two Chairs'的椅子。这是为"献给丹麦王子"比官布施的。一张莹，一张白。一张是用水流切割技术雕刻的橡皮椅。Campbell以此隐哈王子的双重身份。一个是为国家和传统所束缚的公众人物。另一个是在私生活中无拘无束的自由人。多么贴心的创意，怎么人不感动。

图 5-16-4

SPECIAL THEME

Staying with the Wind

风，在这里我们的朋友

red dot 红点设计奖的由来

red dot 红点设计奖最初是由"Haus Industrieform"基金创立的设计奖，随着它不断的超前想法，其广受变成一个被行业和社会认可的国际资格认定和传播中心，1992 年，red dot 红点设计奖由 Peter Zec 教授指引下，将自 1955 年以来延续了 37 年的名称正式改为"red dot"，随着新名称的诞生，它迅速发展成为国际知名的大奖。

red dot 红点设计奖的实力

red dot 红点设计奖每年都收到来自 44 个国家超过 4180 名的参赛作品，它也能够予设计师和企业一个向客户宣传的有力工具，评审团评判的严谨使 red dot 设计奖获得国际间的承认和信用。

red dot 红点设计奖的奖项

以往的 red dot 红点设计奖包括：产品设计和传播设计两个，通过资深评审团成员，评选出杰出的行业产品颁发红点的年度"优秀"和"至尊"奖。今年首创的概念奖秉承先辈的步伐，着重于设计起初的概念，注重新鲜，富有创意和令人激动的点子及远见卓识，同时让产品设计和传播设计这两个竞赛项目在 red dot 红点设计概念奖中得到了延续。

可完成，在这里工作不会有人在你的背后约束你，他们不会说"加这些上去"或者"删除这些细节或减低低成本"，唯一的限制就是要和技术方面配合，例如我要寻找方言为富为斯 V8 引擎提供空气，总的来讲，当一个计划主要目标并非是要实出很大的数量时，所得到的创作的自由融金变得相对较大。在法拉利工作就是这样。

A:360 是一部绝佳的跑车，它的风格还未落伍，因此我要挑战的，并非单纯地弄出美感便好，还要把力量感，运动感以及极端性推向更高的层次。如果以拟人的手法来形容的话，360 是一名英俊但略带肥胖的男子，而 F430 则应该也是同一个人，但是身型已经以往更加健美。

A:不，实际上我们会继续紧密的合作，在共同合作的时候，我会提出个人的观点，并负责检查最后的成果，甚至车辆的设计素质，F430 在这方面已经较以往大有进步，但是我认为德国汽车还是目前世界上的当然典范。

www.shanghaiscenery.com

reative London
ock in London
rchitecture Now

IN LIVING CHECK IT CHOOSE IT!
SKI

松垮部族
Floppy Tribe

虽然低腰裤的热潮已经让裤子上有赘肉的人们难受了烦心，厌倦名字，如果就 T 台近几年偶有大牌设计师的高瞻作品出现，但是一般只向起伏乱无章的标品牌的新动作显示，低腰裤你就大势失去。例如 Levi's 最新推放不希望留出的 Square Cut Jeans 系列，又是一套处低腰路线的系列为外，至少折 Levi's 今年精挑细选的代言人陈冠希在穿这低腰裤的系列会失去了行走里下。很人以来，我们对挂的印象就是松牴，瘸地，走不过分，取极一些也者不起，凡事漫不经心，以抗压力有自己的一套，两者伦以 D

升头的那个个口只神就是对这种状态最精物的概述，也正是今年 Levi's 小粘热切尚来中的正点。Levi's 显然关注到这些信号，在这身久的 501A 在 1853 年系列和极简主义的 N 3BP 系列之后，它们的设计点开始极反到粗才运用 501 山田在坦坡此门口，神情诺苦地寻读该买大几码的裤子的街头少年。B.Levi's 想所以，Square Cut Jeans 系列一出场，它宣言就是，喜欢穿死 C. Levi's 也将约男性，从此不用再到金买大一号了。 由于加工地

其实，Levi's 新款 Square Cut Jeans 系列并不是一个垮裤越过来，把屁子列，支队是它只是看上去带埽而已。看似宽松松垮的剪裁，其标、水洗标上际上却是一件舒适跟路身为化仔裤，这听上去有些不可思议，但恶且，这是些事实的确如此，绝律它一直长让裤看上去安长，看看有上去别在走动口也变紧单粗。它是怎么做到的呢？让投资被 Levi's 公司用西红柳 RD.每条 Levi's 裤托的危险告诉你，它的胸门诀窍在于，将以往这款型中一直使用的，一匹约 2

 New Look Of Office Design

你穿着一条叫 Mary Lynn 的牛仔裤在办公室面对一工作的时候，也能体验一下玩酷的感觉。

Square Cut Jeans 系列，那么，那了年轻和疫烈还要有一个手坦的小腹，难道 Levi's 不在乎这十再年轻，或者略有肚抽的那都分人群么？据搜一部分，从来都是大牌们的姿态。

推出的 501：当初可是为男性所设计的，直到 1981 年款式内外，打造出女性专属的 Levi's 501，
线的是双线缝，这是一个很明显的特征。

手机一样，有验证码，扣子背面写一串数字，也 问，有些正品的扣子背也可能没有数字，把裤子翻到外面，就会发现在口袋位置的空俩有一款大次剂除了裤子的号码、产地、品牌外，还会有一串数字，字应该是与扣子上的数字相一致，近两年的 501 系下还有一个防伪标签。

501 使用 1.575 米的丹宁布，5 只口袋，6 个铆钉制。0 公斤的丹宁布只能制作 60 条 501 牛仔裤。

OW MOST WANTED F
T MISS ITR NO

图 5-16-5

第 5 章　平面构成的基本形式 | 55

COMME des GARCON

摆在Jacques Richter和Dahl Rocha面前的是两座格格不入的建筑 Jean Tschumi的原创体和Burckhardt 古板风格的接接体。如何处理Jean Tschumi以及Martin Burckhardt所留下来的两种完全不同的历史建筑最大限度提升Tschumi原有建筑的精神，调和两幢建筑间已然存在的不和谐，同时满足雀巢公司拓展中新的功能要求，成为雀巢总部办公楼新一期改造工程的要旨。

鉴于Tschumi的建筑已列入历史性纪念建筑名单，Jacques Richter和Dahl Rocha在评估了现状以后，确立了设计的策略，首先是维持Tschumi建筑的原有风格和尺度，将改造的重点锁定在材料、功能的调整和转换方面；其次是针对Burckhardt大楼与Tschumi建筑之间缺乏联系与对话的平台，对其连接部进行重点处理，最终形成一个新的有机联合的整体。

在Tschumi的建筑中，他们采用了非常谨慎和敏感的手法，在满足新功能的要求下最大限度保持Tschumi的风格。例如，建筑的外墙立面因为隔热通风的需求，更换为三层玻璃铝窗以及电镀铝百叶板，但Tschumi的原有美学特征依旧被保留下来。在底层，Jacques Richter和Dahl Rocha重新整理了功能布局，向东扩展了接待门厅，并且增强了面对湖面的通透感，Tschumi原本的"自由结构"特色由此得以强调。而"Y"形连接部的圆形楼梯上方，则通过增设一个如同罗马柏提农神庙般的天窗，变得更神圣，同时解决了光线不足的问题。Jacques Richter和Dahl Rocha的才能同样表现在东面大楼连接部的改造上，对于原有相对生硬的连接体，他们没有简单的扩建加宽，而是在其外面加建了一层玻璃盒子，目的是使最终的改造结果通透轻盈，而不是对Tschumi以及现有建筑形成新的挑战。在玻璃盒里面，Jacques Richter和Dahl Rocha巧妙而有逻辑地利用了原有两部分建筑之间的高差，采用直线倾斜通道来沟通不同的水平面，然后在平面上，令不同层的斜坡道如同折扇般依次展开形成一种秩序美的视觉效果。在这里，清晰逻辑的空间连接关系成为了设计上的concept。

这个创造性的连接空间可以被理解为现存建筑之间的调和转换空间，在这个空间里，Jacques Richter和Dahl Rocha运用了一种极其巧妙的设计手法和优雅的建构拼接，让新与旧、现代与传统产生了对话。而老的雀巢总部办公楼也由此得到了重生，这是一种建筑设计

Nest of The Nestlé Group
雀巢之巢
文、图 / Nestlé Group
——雀巢瑞士总部办公楼的改造

Jacques Richter和Dahl Rocha的巢组改造

图 5-16-6

图 5-16-7

第5章 平面构成的基本形式

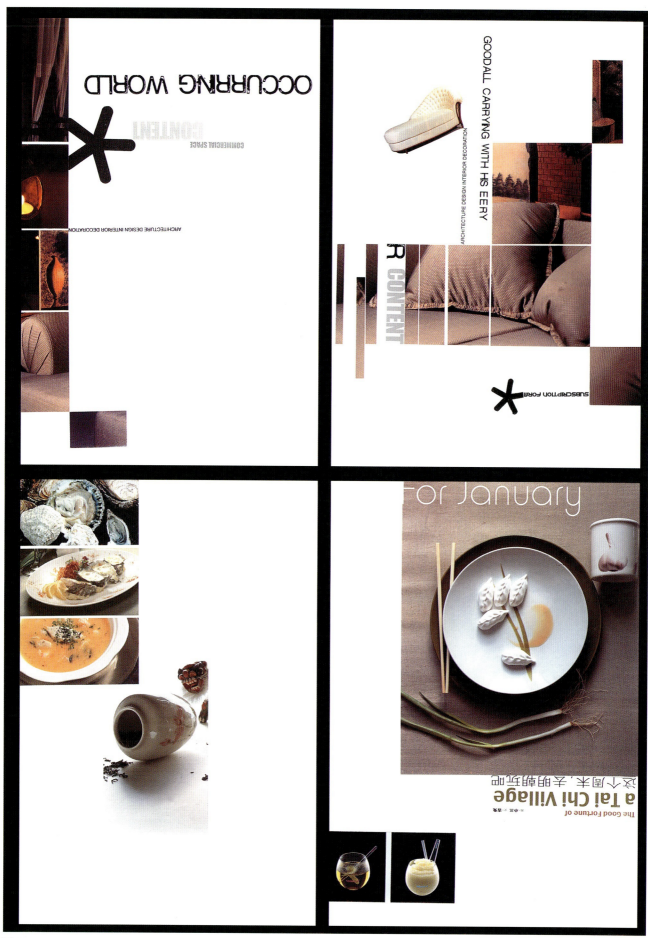

图 5-16-8

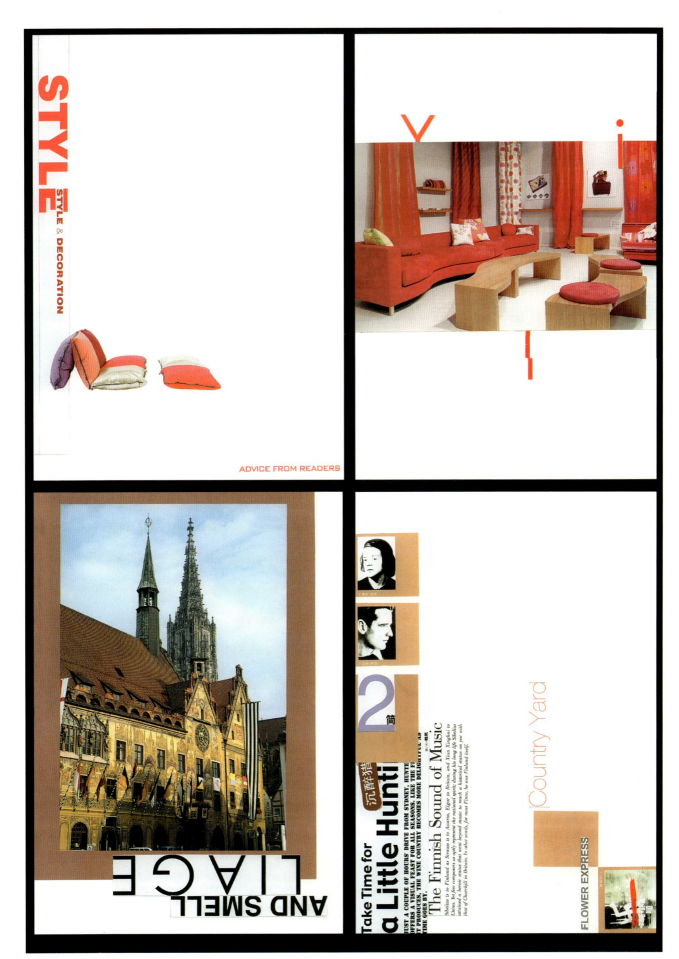

图 5-16-9

第5章 平面构成的基本形式

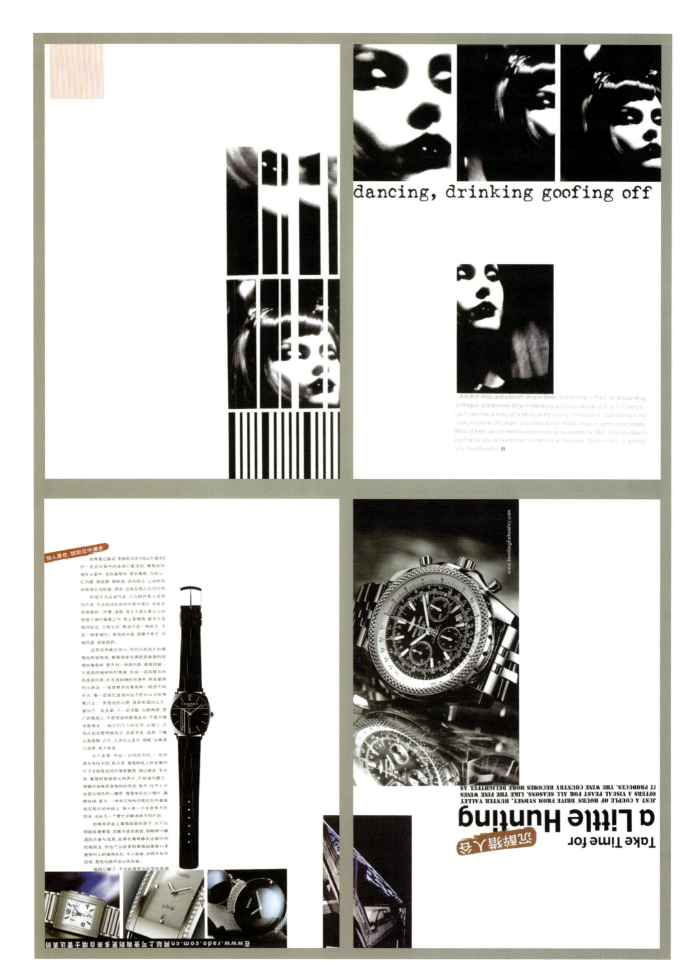

图 5-16-10

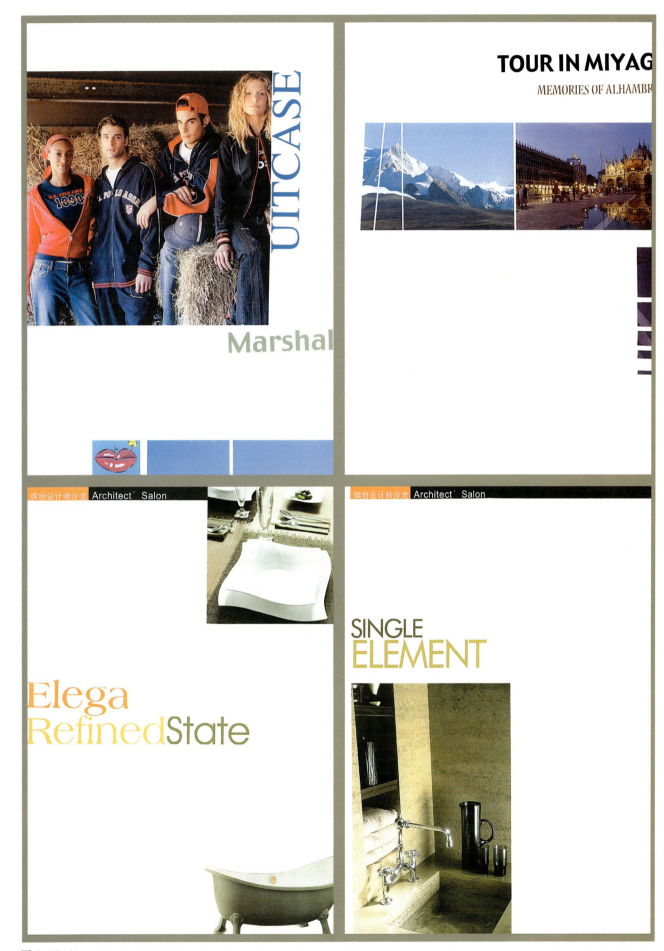

图 5-16-11

第 5 章 平面构成的基本形式

GLOBAL THINKING

图 5-16-12

图 5-16-13

第 5 章 平面构成的基本形式

课堂练习 17：综合练习

作业要求：综合前面所学的知识点，制作一本图文并茂的小书

作业数量：10 页左右

建议课时：20 课时　（图 5-17-1～图 5-17-14）

作业提示：在这个练习中，学生容易偏离的地方是，喜欢用大量的滤镜效果去处理图片。综合练习需要从整体出发，要有对全局的控制能力。

图 5-17-1

《一次》　袁天夏

　　作者用点这一元素讲述了两个人相遇的故事，用抽象的手法含蓄地表达了心情。

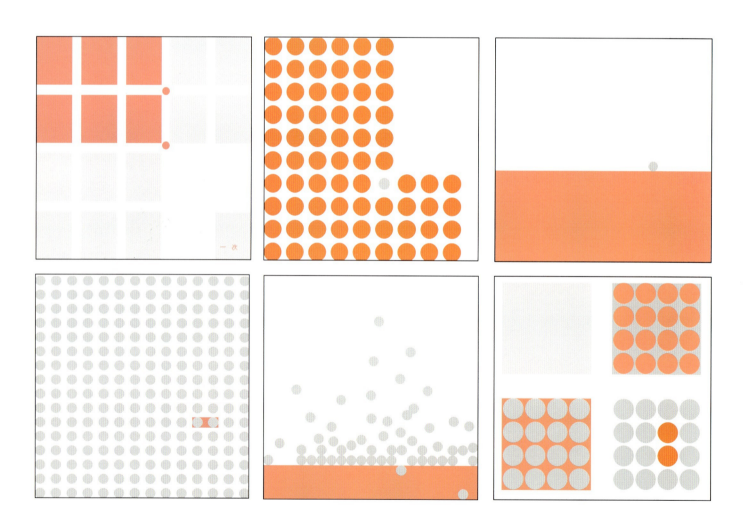

第5章 平面构成的基本形式 | 65

图 5-17-2

《变脸》 石浏

合上这是一本矩形的书,可是展开每页都是异形的,前后页的色彩又都相互有构成上的色面积关系,构思巧妙清新。

图 5-17-2

《变脸》 石浏

合上这是一本矩形的书,可是展开每页都是异形的,前后页的色彩又都相互有构成上的色面积关系,构思巧妙清新。

图 5-17-3
《畅吸》 张赛男

作者选择了特殊的形状——圆形做书。由于书的形状特殊,作者在排版时也受到了更多的考验和锻炼。

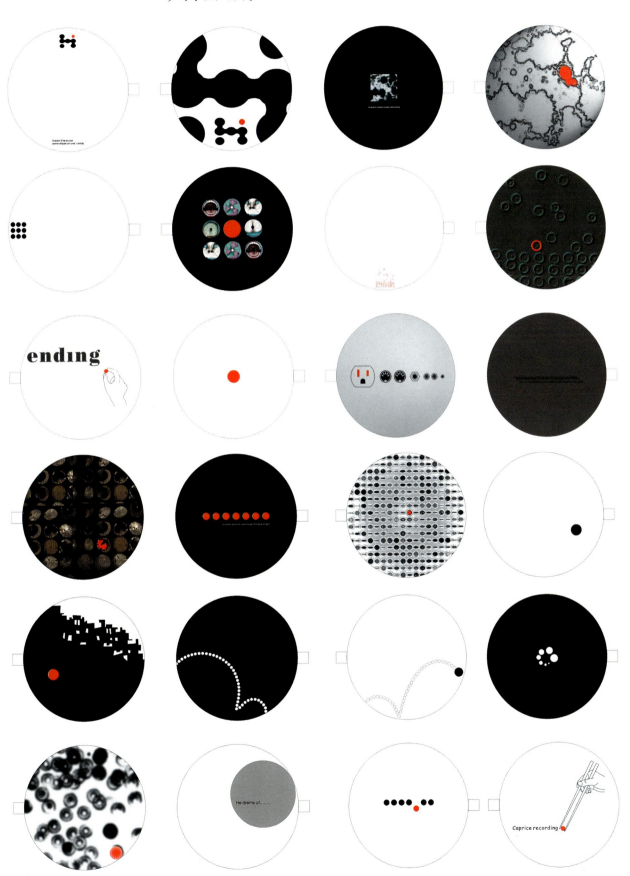

图 5-17-4

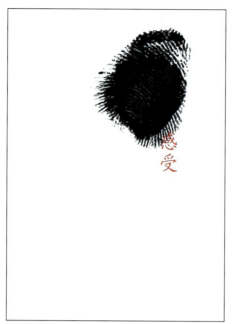
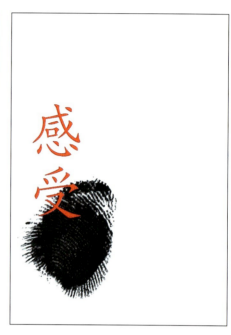

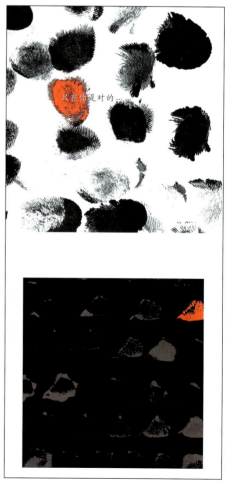

看一张图

感谢我的老师指导我感受，
感谢我的电脑带给我惊喜！

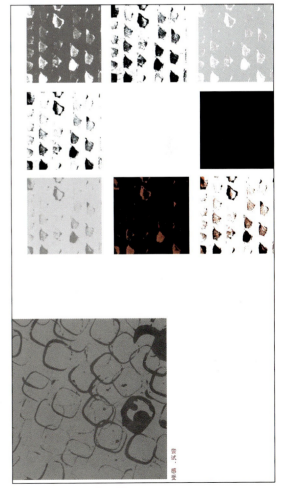

尝试，感受

第5章 平面构成的基本形式

图 5-17-5

《感受》 钱史川

　　作者分别以点和线为主题,做了两组《感受》。全书选用了自己的手工构成作业,熟练地运用电脑加工,把简单的图形丰富化,说明作者已经具备一定的把握全局的能力。

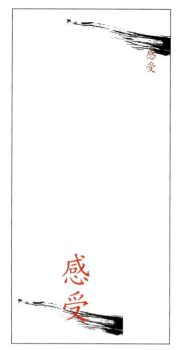
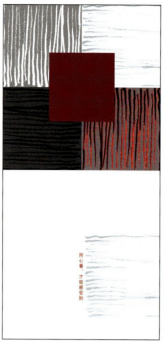
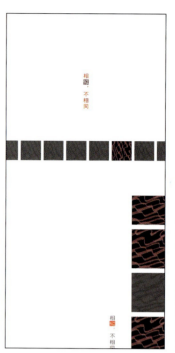

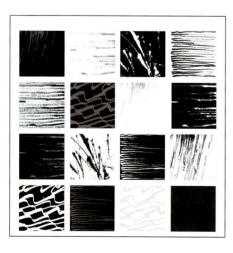
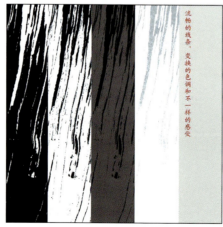

图 5-17-6
《旅行，IN THE 二维设计》 俞静

全书只用了一张展览的海报为基本元素，通过进行重构，处理点线面构成，添加了自己看展览时的感想文字。能看出作者对二维元素的灵活认识和对组织规律的掌握。

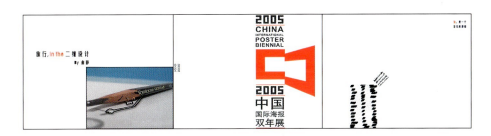

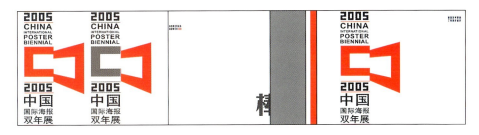

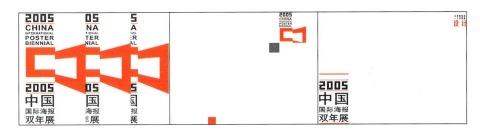

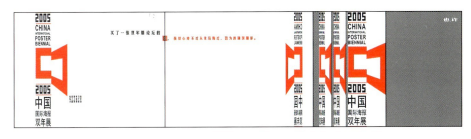

图 5-17-7
《圆》 曲仲媛

作者展开运用骨骼作业里的内容,制作了一组关于多种形态的圆,搭配上红白的色调,反映了女孩活泼的性格。

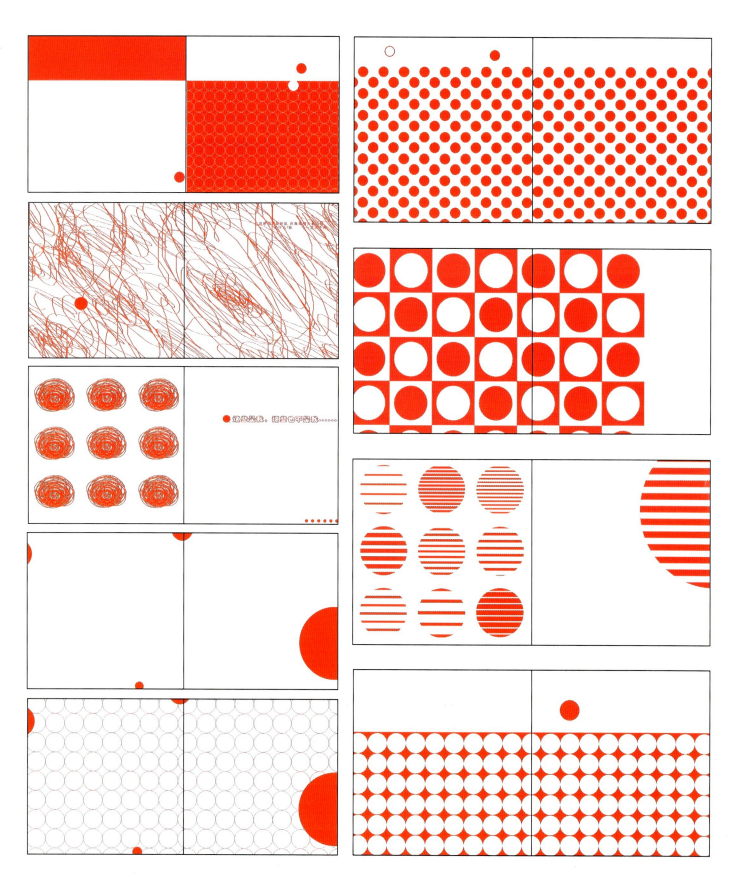

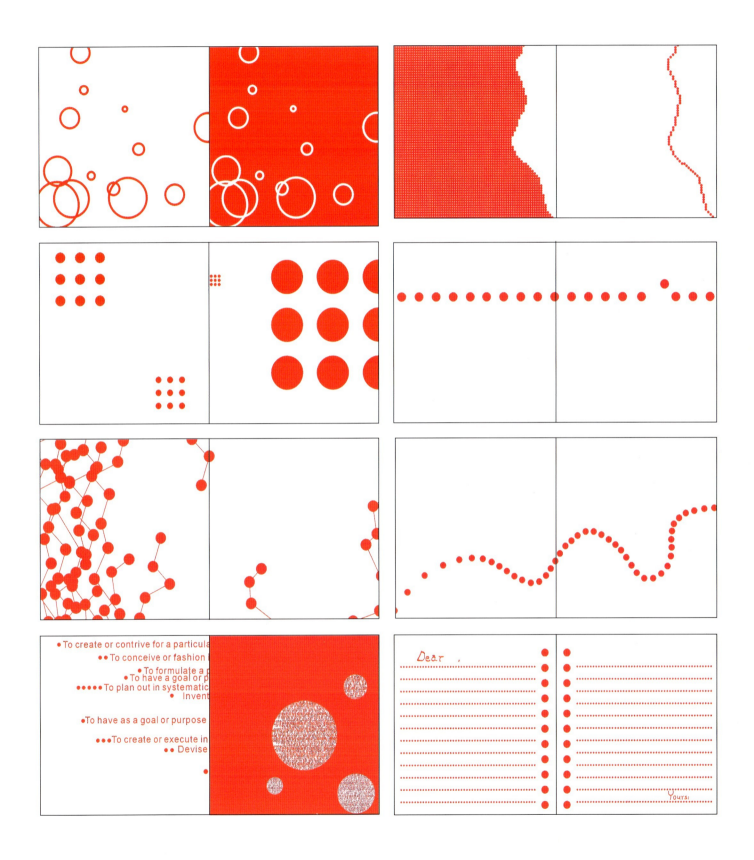

第5章 平面构成的基本形式 73

图 5—17—8
《BEHAPPY》 李政

这本书运用到了两种不同的纸张,阅读每页需要把前一张半透明的和后一张不透明的内容叠加起来,新颖的阅读方式就很能打动读者。文字和点线巧妙地组合成脸部的表情,生动地记录了自己在二维课上学习的阶段心情。

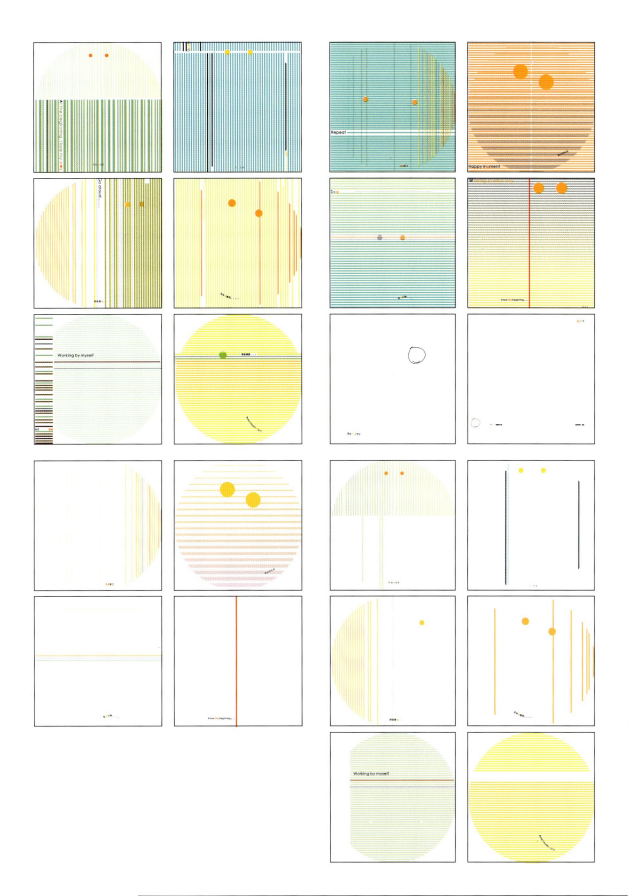

第5章 平面构成的基本形式

图 5-17-9

《点、叶》 周思思

　　落叶的形象在作者心中抽象成了点，并运用色面积组织画面。

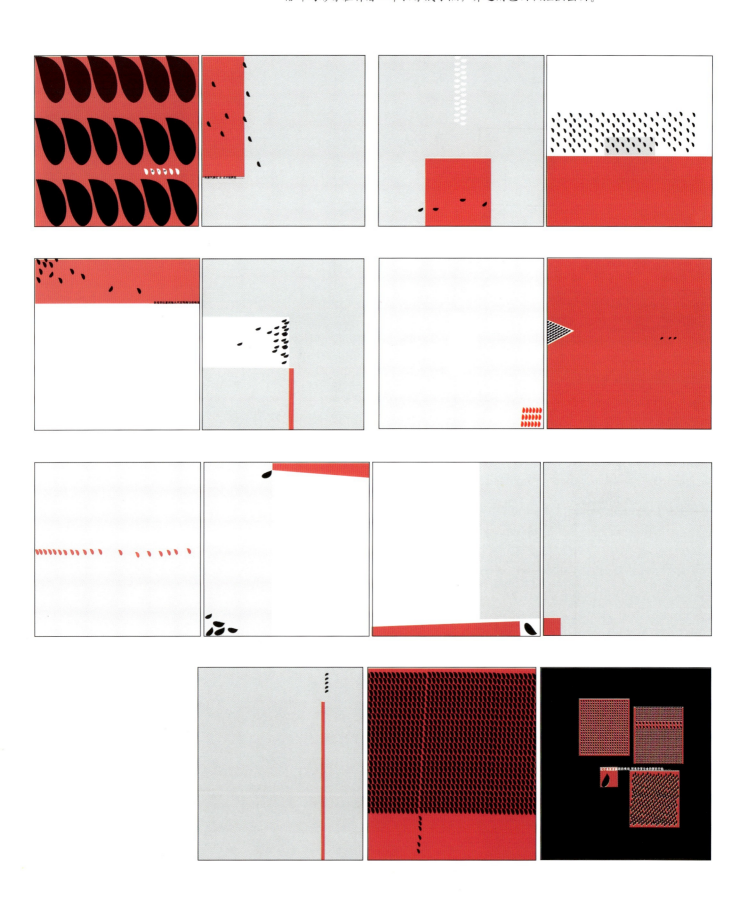

图 5-17-10

《微·感》 何静

作者细腻地感受到了点和线的角色变化的丰富可能性。在排版的时候运用了点线面的组合关系。

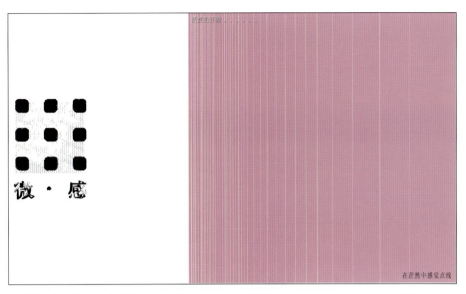

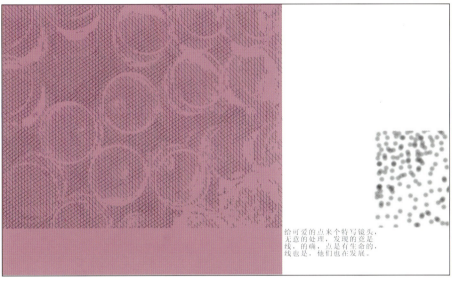

第 5 章 平面构成的基本形式 | 77

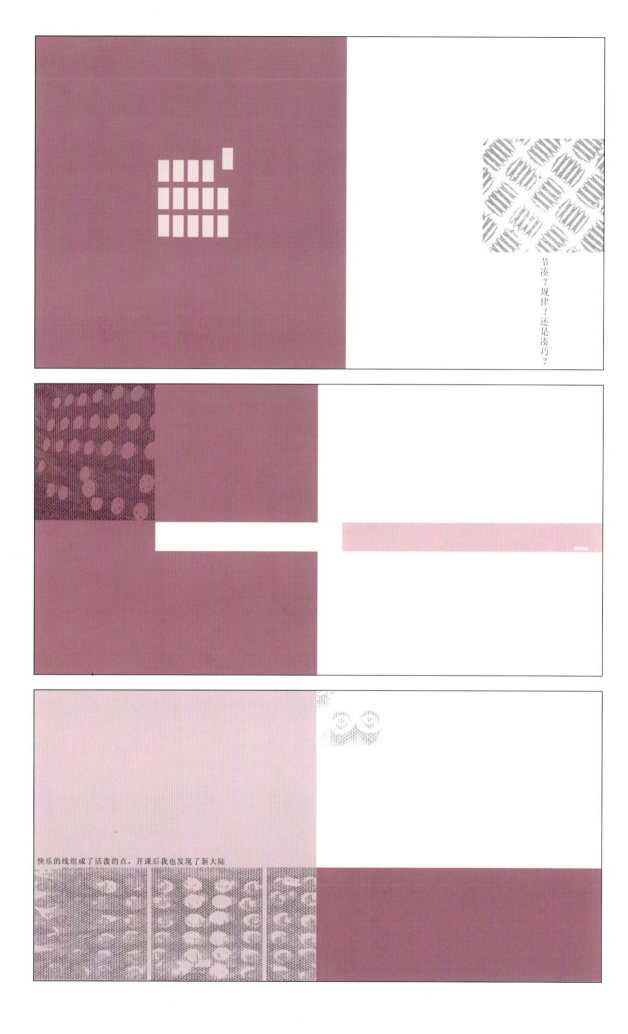

短线组成了长线,同时也构成了小点和大点。

无数的线构成了无数的点,无数的点又构成了无数的线,不可思议?还是无可非议

第5章 平面构成的基本形式

图 5-17-11

《印象》 周舒啸

作者选择了印章这一传统形象为主题。方点、圆点、大点、小点……

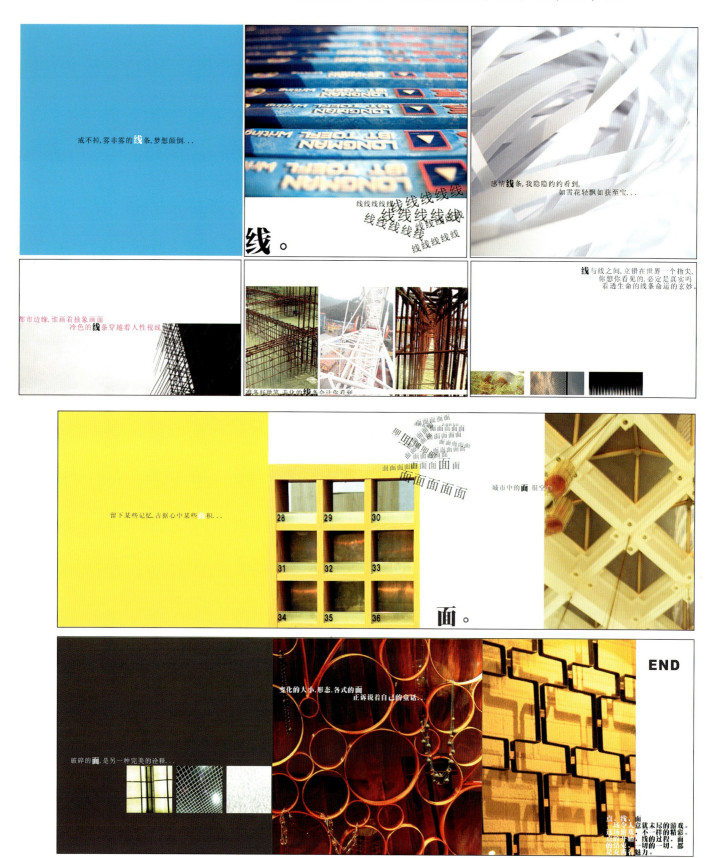

图 5-17-12

《这些线我们不曾注意》 傅正彦

这是一本主题表现"线"的书。作者在火车站找到了灵感,有感而发,创作了关于铁轨的怀旧故事。色调也控制得贴近主题。

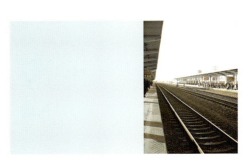

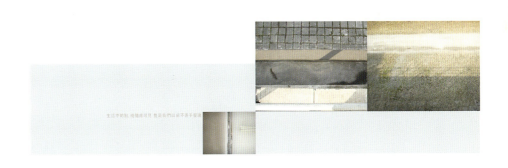
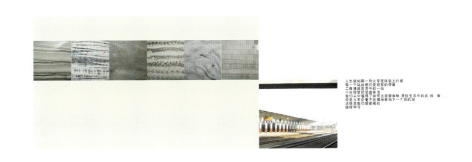

图 5-17-13

《向左走·向右走》 孙雷

　　作者喜欢几米的书,从那里得到灵感。这个故事已经被拍成电视剧和电影,作者用另一种方式把这个故事演绎了一遍。

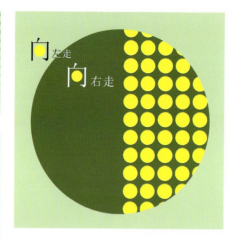

图 5-17-14
《LOADING……》 章婕

在生活中炼就一副"慧眼"对未来的设计师们很重要。

感谢中国美术学院设计学院设计基础教学部05级7班,06级6班的全体同学。

作品实例·服装设计

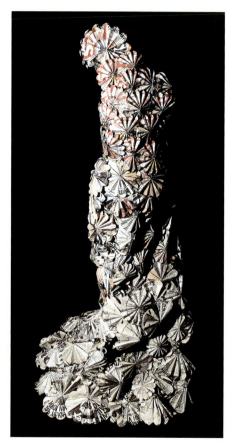
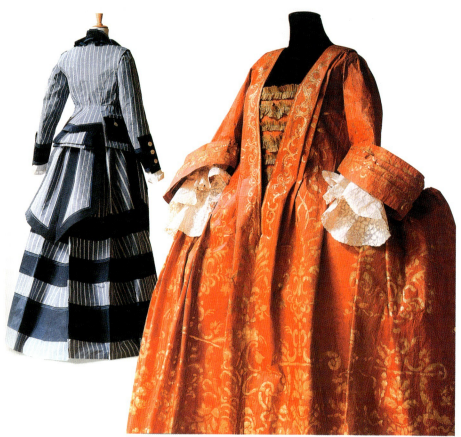
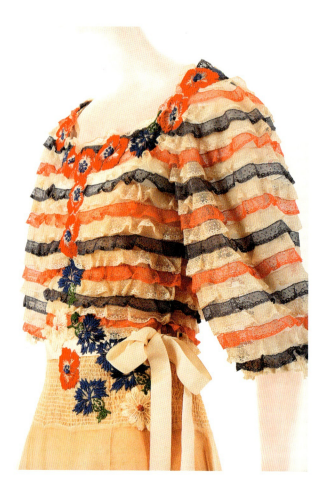

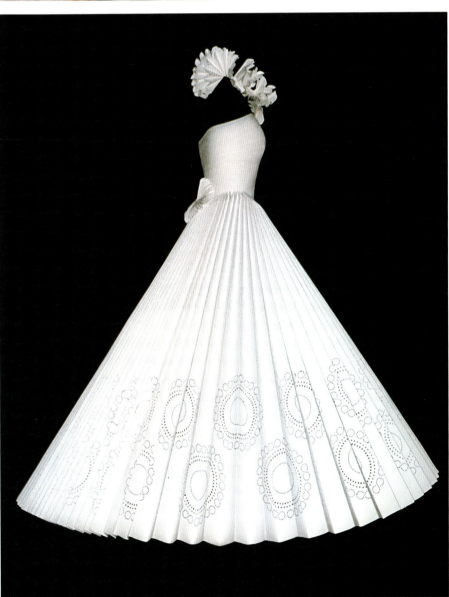

作品实例 | 85

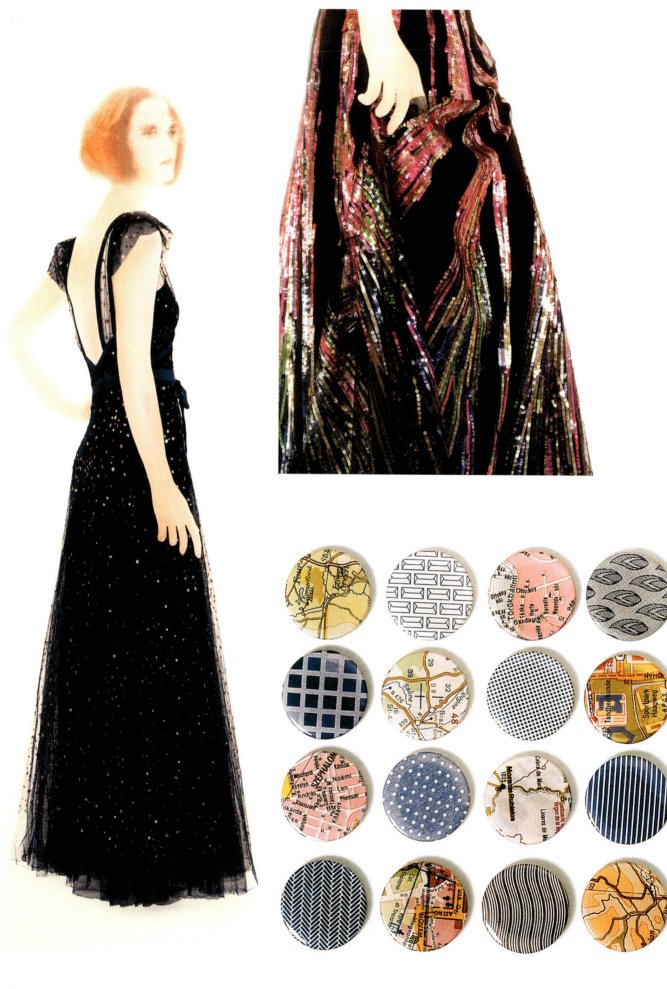

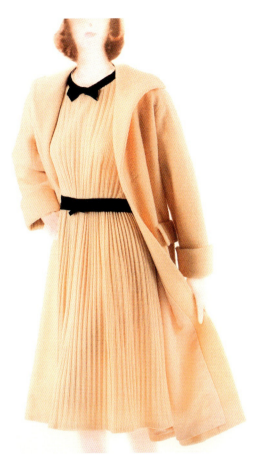
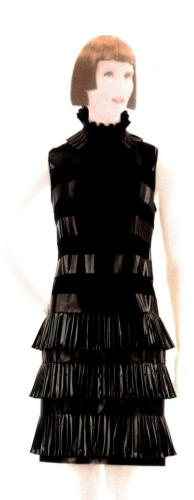
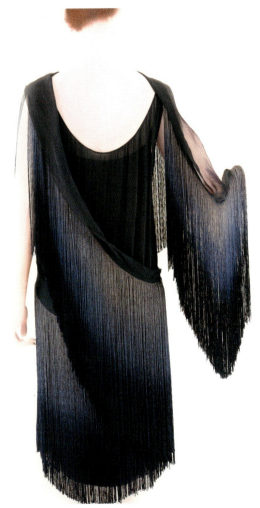
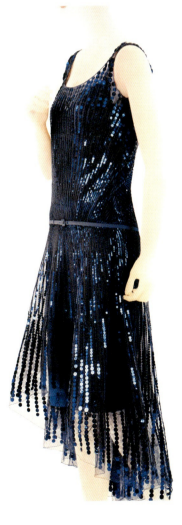

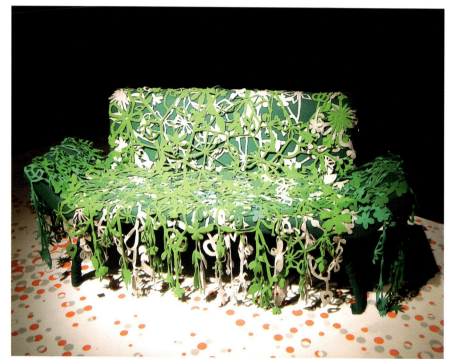
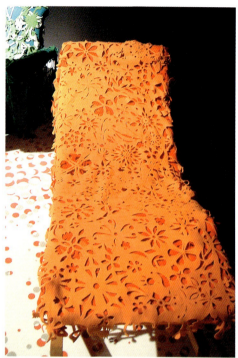
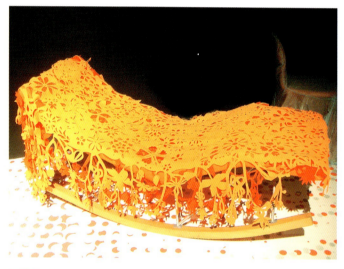

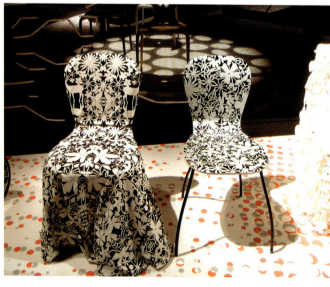

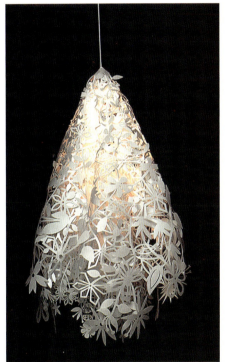
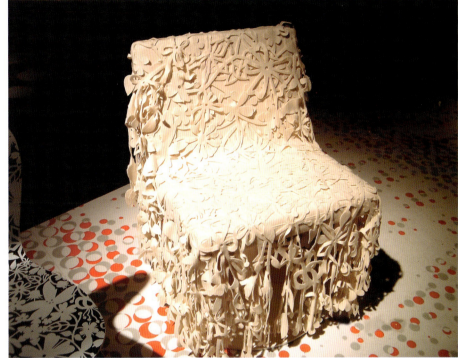

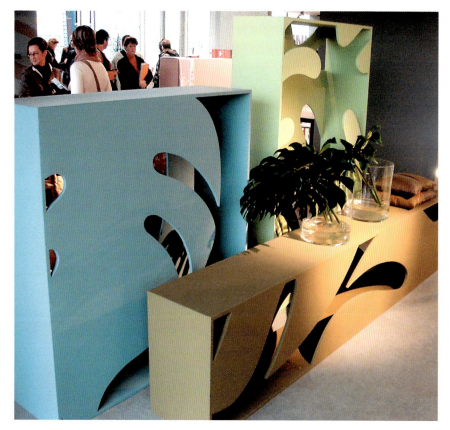

作品实例·环境艺术

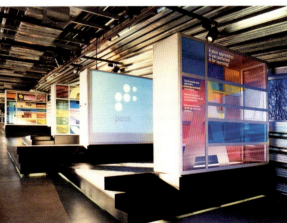

作品实例・平面设计／网页

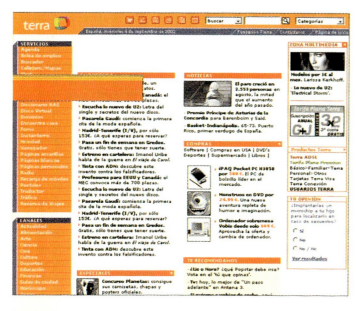

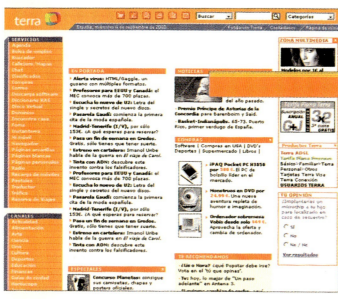

作品实例・平面设计／海报

作品实例·平面设计／其他

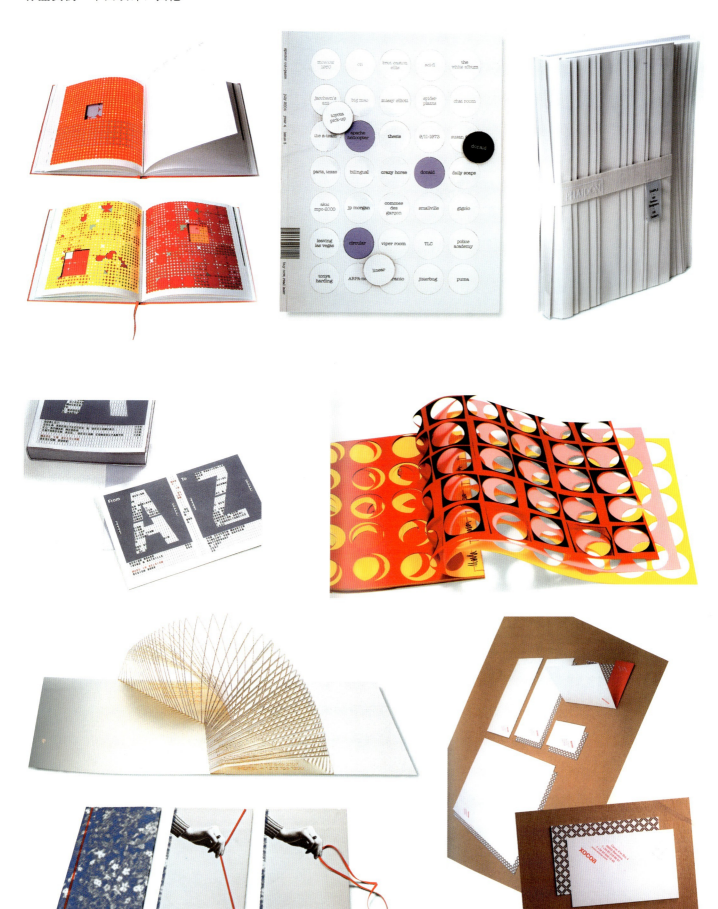

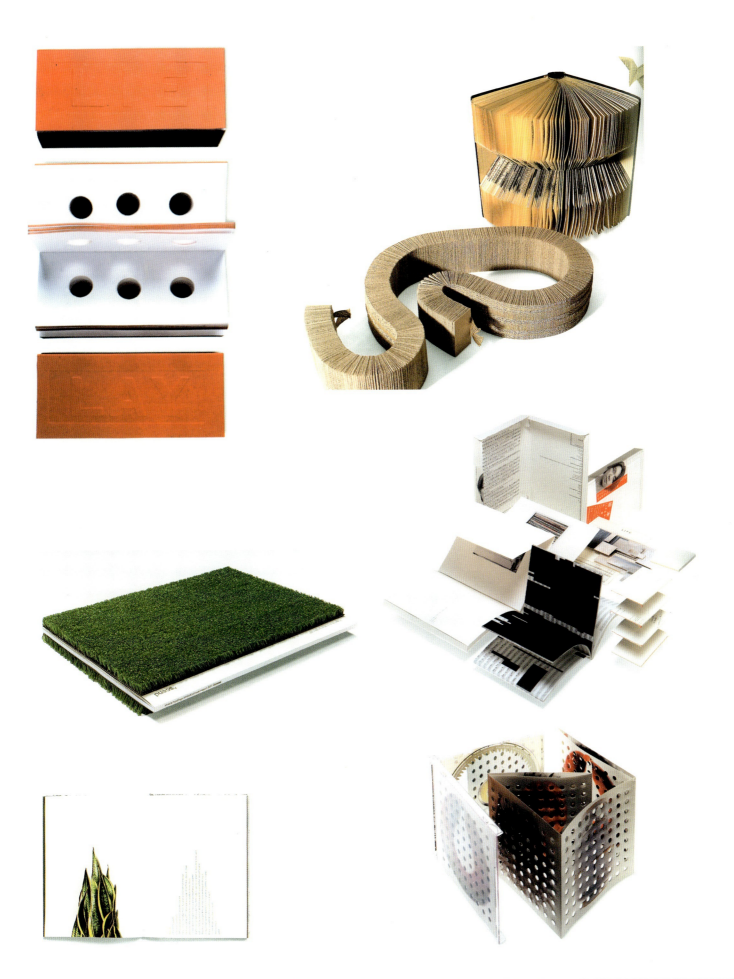

作品实例 | 99

作品实例·平面设计／书籍装帧